影视文创设计

[韩] 李德顺（LEE DUKSOON） 主编
胡　扬　牛江盼　杜文涓　副主编

清华大学出版社
北京

版权所有，侵权必究。举报：010-62782989，beiqinquan@tup.tsinghua.edu.cn。

图书在版编目（CIP）数据

影视文创设计 /（韩）李德顺主编 . —北京：清华大学出版社，2022.12
ISBN 978-7-302-61744-0

Ⅰ . ①影… Ⅱ . ①李… Ⅲ . ①影视艺术—文化产品—产品设计 Ⅳ . ① J90

中国版本图书馆 CIP 数据核字（2022）第 162292 号

责任编辑：纪海虹
封面设计：王子昕　代福平
责任校对：王荣静
责任印制：丛怀宇

出版发行：清华大学出版社
　　　　　网　　址：http://www.tup.com.cn，http://www.wqbook.com
　　　　　地　　址：北京清华大学学研大厦 A 座　　邮　编：100084
　　　　　社 总 机：010-83470000　　邮　购：010-62786544
　　　　　投稿与读者服务：010-62776969，c-service@tup.tsinghua.edu.cn
　　　　　质 量 反 馈：010-62772015，zhiliang@tup.tsinghua.edu.cn
印 装 者：小森印刷（北京）有限公司
经　　销：全国新华书店
开　　本：185mm×260mm　　印　张：8.25　　字　数：190 千字
版　　次：2022 年 12 月第 1 版　　印　次：2022 年 12 月第 1 次印刷
定　　价：48.00 元

产品编号：092871-01

前 言

在经济全球化背景下产生的文化创意产业是以创造力为核心的新兴产业，其涉及领域广泛，发展前景充满生机和活力。文化创意产品也在此环境下应运而生，"文创设计"更是成为艺术设计学科发展的方向之一。

本书以影视领域的内容为文化基础，分别对影视、动漫、游戏三大类文创衍生品设计进行细致讲解，最后扩展到以新媒体为载体的文创衍生品设计。本书共分为5章，包括影视文创设计概况、影视文创衍生品设计、动漫文创衍生品设计、游戏文创衍生品设计和新媒体文创衍生品设计。各章具体介绍如下：

第1章介绍影视文创设计的相关基础知识。

第2章介绍影视文创衍生品设计，内容包括影视海报设计方法、电影海报衍生品设计及应用、电视衍生品设计及应用以及影视授权明星衍生品设计及应用。由影片的广告宣传到实物产品，书中都通过案例解析的方式对设计方法进行了详尽的说明。

第3章主要讲解动漫文创衍生品的基础知识与设计方法。提出了两种文创衍生方式，一为动漫角色形象直接授权开发，二为动漫角色形象"二次创作"设计后的创意开发。并在此基础上，讲解了动画角色形象的创意设计方法以及围绕动漫角色形象开发的周边衍生品的设计方法，并结合大量案例对方法进行说明，以达到内容的丰富完整。

第4章介绍游戏角色设计、游戏场景设计、游戏道具设计以及游戏周边衍生品设计。

第5章介绍如何模拟人物表情、体态和动作等制作"表情包"，在网络交流中表达特定的感情和情绪。表情包主要以明星、语录、动漫、影视截图为素材。书中选用学生作业作为范例，这些作品均是学生们出自切身生活体验的真情实感之作，鲜活而生动，容易产生共情。

本书通俗易懂、内容丰富，适合数字媒体艺术设计、视觉传达设计、传播学等艺术类专业方向的学生及设计爱好者阅读，具有很强的实用性。书中始终以理论与实践相结合的教学方式，由浅入深、循序渐进地讲解设计方法，并详尽解析案例作品，使读者能够系统地、多方位地掌握影视文创设计的知识点。

希望本书能够加深读者对影视文创设计的理解，并能够为读者的学习、工作提供积极的帮助和参考。

本书由李德顺、胡扬、牛江盼、杜文涓等参与编写，如有错漏之处，敬请广大读者批评指正。

编著者
2022年8月

目 录

第 1 章 影视文创设计概况 …… 1

- 1.1 影视文创设计的概念 …… 1
 - 1.1.1 影视文创设计的相关概念 …… 1
 - 1.1.2 影视文创产品的应用 …… 2
- 1.2 影视文创产业发展现状与趋势 …… 2
 - 1.2.1 国外影视文创产业发展的现状 …… 2
 - 1.2.2 国内影视文创产业发展的现状 …… 3
 - 1.2.3 国内影视文创产业的发展趋势 …… 4
- 1.3 影视文创产品的类型 …… 5
- 1.4 影视文创产品的设计开发价值 …… 6
 - 1.4.1 文化价值 …… 6
 - 1.4.2 经济价值 …… 6
 - 1.4.3 社会价值 …… 7
- 1.5 影视文创产品设计中的文化符号 …… 7

第 2 章 影视文创衍生品设计 …… 9

- 2.1 影视海报的设计方法 …… 9
 - 2.1.1 影视海报的基本概念 …… 9
 - 2.1.2 影视海报的制作方法 …… 10
- 2.2 电影衍生品的设计与应用 …… 14
 - 2.2.1 电影道具衍生品的设计与应用 …… 15
 - 2.2.2 电影剧本和场景的衍生品的设计及应用 …… 20
 - 2.2.3 电影衍生品案例展示——电影纪念品设计 …… 22
- 2.3 电视剧衍生品的设计与应用 …… 24
 - 2.3.1 电影衍生品与电视剧衍生品的区别 …… 24

25	2.3.2 电视剧衍生品的应用
28	2.4 影视授权明星衍生品的设计与应用
28	2.4.1 影视授权明星衍生品的相关概念
28	2.4.2 影视授权明星衍生品的分类与特点
31	2.4.3 影视授权明星衍生产品的设计与应用

33	**第 3 章　动漫文创衍生品设计**
33	3.1 动漫角色形象的授权开发与再创作
34	3.2 动画角色形象设计方法
34	3.2.1 角色形象设计创意方法
37	3.2.2 角色形象设计流程
40	3.2.3 动画角色形象设计案例解析
43	3.3 漫画角色与动画角色设计的关联
43	3.3.1 漫画与动画的联系
44	3.3.2 从漫画形象角色到动画形象角色的变化
45	3.4 动漫周边衍生品设计
45	3.4.1 动漫角色周边产品分类
50	3.4.2 动画衍生品的特点
53	3.4.3 动漫周边衍生品的创意设计方法

59	**第 4 章　游戏文创衍生品设计**
59	4.1 游戏角色设计
59	4.1.1 游戏角色构思与设计
60	4.1.2 游戏角色设计步骤
64	4.1.3 不同主题的游戏角色设计
80	4.2 游戏场景设计
80	4.2.1 游戏场景构思与设计
81	4.2.2 游戏场景设计流程
83	4.2.3 游戏场景的绘制
85	4.2.4 游戏场景的分类
88	4.3 游戏道具设计
88	4.3.1 游戏道具设计流程
89	4.3.2 游戏道具设计分类
93	4.3.3 经典游戏道具设计赏析

96	4.4	游戏周边衍生品设计
96	4.4.1	概念
96	4.4.2	分类
98	4.4.3	游戏周边衍生品的设计方法

103　第 5 章　新媒体文创衍生品设计

103	5.1	表情包衍生品设计
103	5.1.1	表情包定义
104	5.1.2	表情包设计方法
104	5.1.3	表情包分类
104	5.1.4	不同类别表情包案例分析（包括动态）
108	5.2	动态海报设计
108	5.2.1	影视动态海报设计
109	5.2.2	插画动态海报设计
110	5.2.3	学生动态海报作品案例

116　**参考文献**

119　**图片和列表来源**

123　**后记**

第1章 影视文创设计概况

本章主要内容：引导读者了解影视文创设计的概念和影视文创产业现状，并清晰地了解影视文创产品的类别，从中认识到影视文创产品开发的意义，在使读者对影视文创设计产生兴趣的同时，亦能展望文创设计行业的发展前景。最后通过介绍文创产品设计中的文化符号来拓宽读者的设计思维，使文创衍生品更好地彰显文化的内涵。

1.1 影视文创设计的概念

小节目标：（1）理解与影视文创设计有关的概念名词；
（2）了解影视文创品的应用领域。

1.1.1 影视文创设计的相关概念

影视文创设计是以影视（包括电影、电视剧、节目、动画等）领域内容为灵感来源，通过人们的创意思维，对已有的文化资源、文化用品进行创作设计，从而产出高附加值的文化创意产品。其内容包括影视海报设计、影视衍生品设计、影视授权明星衍生品设计、以动漫角色形象为基础的周边衍生品设计和以游戏美术为基础的游戏衍生品设计等。

"影视文创产品""影视衍生品""影视周边"之间的关系：

"影视文创产品"是以影视内容为元素创作出的具体或虚拟的物品，这些文创产品类型丰富多样，并涉及相关文化创意产业，如音像业、图书出版业、儿童用品业、文具业、生活用品业、媒体游戏业、教育业和旅游业等。

"影视衍生品"分为"直接衍生"和"创意衍生"。"直接衍生"即对影视文化元素直接授权开发出的一系列产品，"创意衍生"可以等同于文创产品，在影视文化元素中加入了创意想法，创作变化出新型产品。

"影视周边"（以下简称"周边"）是影视衍生品的一部分。"周边"通常被定义为与动漫相关的产品，最初指动漫人物的模型、手办等，而今，周边形成一个广义的概念，渗透到了各个领域，是以品牌文化为依托对其周边潜在资源进行挖掘而产生的衍生品。

1.1.2 影视文创产品的应用

影视文创产品几乎包含所有电影电视、动画漫画、游戏等诸多相关类型的多媒体领域衍生品,是利用电影电视、动画漫画、网络游戏、手游中的原创人物形象、场景、道具、标识等作为元素进行提取,经过设计师的创意设计,开发制造出的一系列可供售卖的服务或周边衍生品。如音像制品、电影、书籍小说、游戏、软件产品界面、玩具、动漫形象模型、服饰、饮料、保健品、袜业、鞋业、文具等都能开发成影视文创产品,更能以形象授权方式衍生到更广泛的领域,比如,主题餐饮、漫画咖啡馆、主题公园等旅游产业及服务行业等。

例如,《哪吒之魔童降世》推出的衍生品(图 1-1)是以电影人物局部形象为设计原型的发箍,《流浪地球》的衍生品(图 1-2)则有流浪地球徽标黄铜书签、英雄勋章、刺绣胸标,甚至作为《流浪地球》的拍摄地,青岛东方影都成为影迷们的热门打卡地,形成了影视衍生主题公园。

图 1-1 《哪吒之魔童降世》衍生品——发箍

图 1-2 《流浪地球》衍生品——黄铜书签、英雄勋章、流浪地球胸标

1.2 影视文创产业发展现状与趋势

小节目标:(1)了解国内外影视文创现阶段的发展情况;
(2)了解国内影视文创的发展趋势。

1.2.1 国外影视文创产业发展的现状

影视文创产品的开发对影视文化产业发展具有重要意义。在美国,票房收入仅占电影产业总收入近 1/3,电影产业总收入的 70% 来自电影衍生品授权开发和主题公园等版权的运营,是电影票房的 2 倍多。同样,日本的衍生品收入约占电影产业总收入的 40%。之所以有这样的成效,其优势在于电影 IP 授权和衍生品开发的充分匹配,例如好莱

坞电影的衍生品开发主要聚焦在动画片、奇幻片、科幻片等题材，尤其是系列片，可以源源不断地进行开发创新。

据相关数据显示，在华特迪士尼2017—2020年财年报告中（图1-3），2020年总计收入为653.9亿元，其中，影视娱乐（包括影视制作及发行等）为96亿元，酒店及度假村（包括主题公园、游轮和其他旅游相关资产）为165亿元，传媒网络（包括电视相关）为283.9亿元，消费产品及互动媒体（包括基于迪士尼相关产业的玩具、服装及其他周边商品的生产，此外还包括迪士尼的互联网、手机、社交媒体、虚拟世界和电脑游戏业务等）约169.7亿元，其他行业为61亿元。由此可见，迪士尼成功的衍生品开发模式是从打造文化IP开始，通过原创电影制造梦境，到光碟、图书再现梦境，再到迪士尼乐园走入梦境，最后实现周边产品把梦境带回家。从2017年至2020年的消费产品及互动媒体产业板块来看（图1-4），其收入也随着产业发展呈现指数式增长。

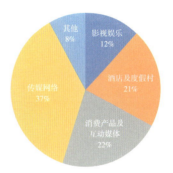

图1-3　迪士尼2020财年总收入中各产业板块所占比例

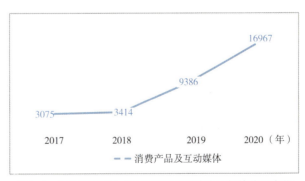

图1-4　迪士尼2017—2020年互动媒体产业板块收入变化

1.2.2　国内影视文创产业发展的现状

目前，中国已经成为全球第二大电影市场。2018年，中国电影年度票房突破600亿元，同比增长9.06%。然而，与国外的成熟发展模

式相比，中国影视文创产品市场的发展还处在起步阶段，存在巨大的发展空间。据统计，目前国内电影市场收入90%以上来自票房和植入式广告，影视衍生品收入占比不到10%，影视衍生品行业还有广阔的市场亟待开发。

在2019年的暑期档《哪吒之魔童降世》上映后，票房最终斩获49.72亿元的同时，其电影衍生品也得到了发展，衍生品销售的火爆也显示出国产电影衍生品市场的巨大潜力。然而，盗版多、官方出品慢、产业链不完善以及不能具有持续影响力的系列品牌等问题，成为限制国内影视衍生品产业发展的主要因素。

由于没有成熟的产业链，国内影视衍生品开发反应速度慢，许多影视制片方还停留在"影片火了，再去授权厂家生产"的模式里，单一的授权模式使衍生品在上市时，已经丧失了电影热度的优势。同时，粗制滥造的盗版衍生品早已占领市场，不仅使电影官方错失了商机，丢失了大量后续市场收益，还损害了影迷对电影人物形象的好感。

1.2.3 国内影视文创产业的发展趋势

1. 周边产业的多元化

影视文化将带动周边产业共同发展，其涉及游戏业、动漫业、服装饰品行业、娱乐地产行业、旅游业、各地影视城（如横店影视城、上海影视乐园、象山影视城、襄阳唐城……）、视频平台。

衍生品多元化，如《我和我的祖国》选择与国产品牌合作，与ABC KIDS推出"国潮"联名款服装，与联想电脑合作推出定制款笔记本和主题门店，还与中国银联达成线下支付合作（图1-5）。

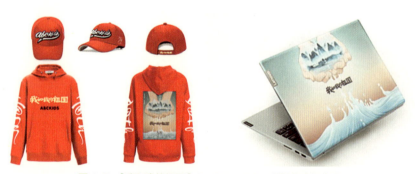

图1-5 《我和我的祖国》& ABC KIDS、联想电脑衍生品

2. 文创生活类产品的多样化

目前，已有开发电影衍生品的公司利用大数据去研究粉丝的喜

好，研究电影观众群体。一方面为这些人群定制具有收藏价值的衍生品；另一方面为衍生品找到合适的行业着力点，让衍生品的品类越来越生活化、多样化。电影《三生三世十里桃花》的粉丝性别分别为75%的女性、25%的男性，基于女性的购买力强，其开发的衍生品，除了常见的T恤、扇子、毛绒玩具、手机壳，甚至还包括了化妆品、咖啡和电动牙刷等，还有《猫与桃花源》的猫型陶瓷扩音器、《脱单告急》的"少女心"项链、《后来的我们》的情侣保温杯。

3. 文创产品的情感寄托

衍生品的开发，从授权角度来说，不完全是授权开发全新的产品。通过与其他知名品牌合作，以定制产品的营销模式，推出限量物品或者限时消费，使产品更有吸引力。例如，电影《建军大业》与海鸥表的合作（图1-6），在表壳的背面钢雕"河山统一"字样，将"时代记忆，中华优品"的理念融入产品中。

图1-6 《建军大业》及其衍生品海鸥表

4. 文创产品的跨界个性化

在衍生品的制造中，可以实现本土化的跨界融合，让产品极具个性化。迪士尼在实现跨界衍生品销售中，打造本土化个性产品，将京、沪、粤、蜀四大地区文化作为设计灵感，推出具有北京特色的米奇月饼、上海博物馆合作的"青铜"纹米奇产品、米奇版六神花露水和米奇川剧脸谱眼罩。

1.3 影视文创产品的类型

影视文创产品类型丰富多样，覆盖的相关行业范围广泛，常见的可分为以下几类（表1-1）：

表1-1 影视文创产品分类

序号	类别	内容
1	图书出版	与影视相关的图书、杂志、漫画、绘本、贴画书等
2	儿童用品	有影视动漫形象的各种儿童衣物、童车及儿童玩具等
3	文具用品	有影视动漫形象的文具用品，如笔、书包、便签、橡皮等
4	生活用品	有影视动漫形象的服装鞋帽、生活装饰品、钥匙扣、抱枕等日常用品
5	数媒产品	由动漫形象衍生出的微信表情包、微信小程序、手机界面皮肤等
6	网络游戏	与影视作品相关的手游等
7	音像制品	与影视动漫相关的DVD、CD等电子音像制品
8	虚拟产品	与影视动漫相关的移动增值服务领域，手机下载动画片等
9	主题实体空间	以影视动漫形象构建的主题乐园、咖啡厅、主题展览、音乐剧等

1.4 影视文创产品的设计开发价值

小节目标：从不同角度认识到影视文创产品开发的意义。

1.4.1 文化价值

影视作品有其固有的文化内容，在创作主旨、内容题材、主题内容、创意元素等方面都包含一种特定的文化背景，表达其所承载的思想观念。影视作品在向产品转变的过程就是一个由艺术创作活动向产品和市场管理转变的过程。在满足人们精神需求的同时，文创产品的开发和市场推广也在其他产业发展中进行了衍生，更大程度地创造了它的文化价值。

1.4.2 经济价值

优秀的影视作品，不仅能收到各地的版权费、出版费等高额费用，而且作品中的角色或动画形象也会被大力包装，进行衍生品的制作，这些衍生品借助形象原型的影响力衍生出不同表现形式的产品，形成覆盖面广、影响力大的市场。在动画产业中，广大消费者从"播出"这一环节就已经开始消费，例如，动画电影的票房、电视的收视率、互联网的点击率、图书音像制品的发行量、周边衍生品的销量，相关主题展会、主题公园的客流量等。这些都已成为人们重要的文化消费之一。伴随着互联网技术的进步，以动画为基础的网络游戏带来了巨大的消费市场，与此同时，5G网络的全面应用，也逐步提升了手机动画的消费市场。

1.4.3 社会价值

影视文创产品的社会价值主要是指其社会文化影响力，即衍生品在社会化和生产化应用的过程中，与人类社会文化的传承延续、传播交流、变革发展所产生的双向作用力。良好的社会文化环境，可生产出优秀的影视文化作品，进而衍生出积极健康的衍生品。与此同时，"全龄化"的衍生品也将有效满足人们的认知兴趣和心理需求，并对人们的个性发展、社会文化规范要求以及社会角色意识养成等方面产生潜移默化的影响。

1.5 影视文创产品设计中的文化符号

小节目标：认识并理解在影视文创产品设计中，文创产品是设计师通过对图像符号、指示符号和象征符号的设计来传播文化的。

影视文创产品设计是通过文化符号来表达其特有的文化性。符号和文化存在一种天然的联系，文化是人类创造的一种符号，符号是文化的形象化或抽象化，人类借助文化符号使思想得以表达，文化得以传播，文明得以传承。符号是承载文化的意义载体，它记录了人类活动的历史和各种不同文化类型，也记录了人类活动的每一个细节。

根据现代符号学奠基人皮尔斯的"符号三分法"理论，将符号分为图像符号、指示符号和象征符号。因此，在设计出具象的可以感知、有使用功能的影视文创产品时，设计师可以从这三个符号角度进行思考来提炼抽象的文化要素。首先是图像符号，应选取影视作品中易于识别的视觉图像，当图像呈现在人们面前时，能立刻让人们在脑海中浮现出对象，例如，某一个经典的角色造型、一件特别的道具；其次是指示符号，影视内容与文创产品之间存在一些因果或时空的联系，在进行设计时可以通过人们的生活经验或常识，联想到与影视内容相关的对象并设计成产品，看到此产品能联想到与对象相关的文化，以此唤起影视作品中所传达的价值观；最后是象征符号，它所代表的事物是任意的，其大多来源于生活，包含着大量、丰富的文化信息，通过社会的长时间使用和文化积淀，具有易读性和约定性，例如，不同的颜色包含有不同的情感，在设计时，通过不同的颜色搭配能为文创产品创造不同的情感基调。

本章小结

影视文创领域之大、文创产品种类之多的现状为影视文创产品的开发创造了很好的环境。本章向读者介绍了影视文创设计的相关基础知识，通过学习本章内容，读者应能了解影视文创设计的基础理论知识，对影视文创领域有更多的了解、更深的认识，为接下来的具体设计内容和设计方法打好前期基础。

思考与练习

（1）对比欧美、日韩及中国等国家和地区的影视文创产品并总结出其特点。

（2）列举影视文创产品中的设计案例来说明它是如何体现文化内涵的。

第 2 章　影视文创衍生品设计

本章主要内容：重点讲解影视文创衍生品，包括影视海报设计方法、电影衍生品设计及应用、电视衍生品设计及应用以及影视授权明星衍生品设计及应用。由影片的广告宣传到实物产品，书中都以案例解析的方式对设计方法进行了详尽的说明，以便于读者学习理解。

2.1　影视海报的设计方法

小节目标：（1）了解影视海报的基本概念知识；
（2）体会影视海报的宣发意义。

影视海报作为电影宣发物料之一，是影视宣传不可或缺的媒介，其内容丰富并以艺术的形式记载了当代的文化与生活。一张优秀的海报能展现电影作品的精华内容，给观众带来新奇又难忘的印象，从而直接影响到影视的票房或收视率，产生高收益，推动影视行业的发展。因此，影视海报是影视文创衍生品中必不可少的内容。

2.1.1　影视海报的基本概念

影视海报是影视文创衍生产品的类型之一，其意为影片的外包装，也可以理解为影视作品的广告。影视海报设计是将与影视作品相关的文本和图像进行合理的图文编排，从而达到传递信息和审美怡情的目的。

影视海报类别众多，例如主海报、预告海报、标志海报、人物海报、国际海报等，在出版上可以分为两大类：第一类是原版电影海报，是由电影公司发行的电影海报，在数量和质量上都有严格的发行要求，原版电影海报一般尺寸为 99cm×69cm，其印刷数量少，印刷工艺好，价值也相对要高；第二类是授权的电影海报，一般以 88cm×59cm 尺寸为主，该类海报由于发行量较大，价格较为低廉，其价值也相对原版电影海报较低。

电影海报基本信息构成如图 2-1 所示。

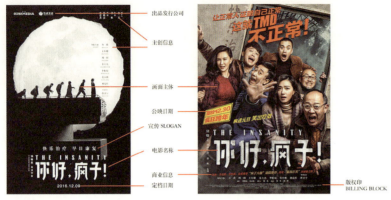

图 2-1 《你好，疯子！The Insanity》的预告海报、正式海报

2.1.2 影视海报的制作方法

小节目标：学习影视海报制作流程方法。

以《寻找北极光》电视海报为例：

步骤一：捕捉影片主题

制作影视海报的关键是找到合适的主题，通过正确的表达方式传递影视作品的价值观。在每张影视海报设计中，应考虑到海报想要传达的内容焦点以及海报与观众的关系，从而选择不同的主题。《寻找北极光》讲述的是一场小小的"车祸"改变了富家子弟邹家龙的人生。该剧以男女主角的爱情为主线，同时也从不同角度展示了人与人之间的"爱"：有父母对子女的亲情之爱，有朋友之间的友爱，还有对有才之人的提携之爱等。因此，根据影片内容确定人物表情、姿态和色调，将海报设计定位于表达青春爱情和家庭幸福的主题（图 2-2）。

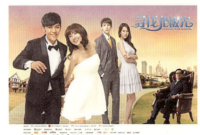
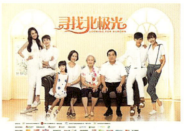

图 2-2 中韩电视剧《寻找北极光》的原海报方案

步骤二：收集资料

收集资料可以为海报设计做一个很好的前期铺垫，也有利于设计师快速寻找创意灵感。

首先，拍摄或收集人物素材照片（图2-3）。如果没有条件对角色进行专业的拍摄，可以通过网络下载高分辨率和高质量的图像进行合成或者通过绘制插图表现影片片段等。

图2-3 《寻找北极光》的人物照片

其次，选择相关素材元素。需要考虑影片中的道具、画面情景等，如为影片选取了户外元素：道路指示牌、昆虫、植物、天空等（图2-4）。

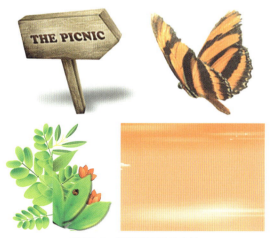

图2-4 海报设计相关素材

最后，考虑整体色调。在颜色搭配时，学会从第三视角来体会观众的情感，通过理解色彩的象征含义来激发观众特定的情绪感觉，如认真、激情、冷静、阴谋、乐趣、恐惧等，都有不同的代表颜色。《寻找北极光》可以选择暖色系来表达，给人以温暖、乐观、有爱的感觉。

步骤三：选择适合的设计工具

可以通过 Photoshop 或 Illustrator 等设计工具的综合运用，提升海报画面丰富性，使其更加吸引观众的视线。《寻找北极光》海报可以先通过 PS 软件对素材进行抠图、图像合成和数字调色处理，然后结合 AI 软件绘制字体、插图来综合完成。

步骤四：字体设计

海报中的文字由标题与文本信息构成。其中，标题字体"寻找北极光"作为海报的核心需要进行创意设计，通过对字体图形化处理凸显影片"爱"的主题，在设计好的字体上又加入了斜面浮雕、描边、投影等效果来渲染氛围，使标题更加醒目（图 2-5）；而文本信息字体可以选择字库字体，内容包括主创信息、广告语等，需要注意商用海报应选择商业用途许可的字库字体，以避免出现版权问题。

图 2-5 《寻找北极光》字体设计

步骤五：素材图片处理和完善

在对素材图片进行运用时，需要考虑画面的构图、版式设计，即对文字、图片或图形等视觉信息要素进行布局、编排组合，以呈现出一张清晰和谐的海报。观众的视线停留在海报的时间往往只有几秒，要达到在极短的时间里与观众建立关联并引起他们的注意的效果，突出海报的信息内容是至关重要的。同时，合理的构图方式以及舒适的图文编排，也有利于让观众感知到海报所传达的主题内容。

《寻找北极光》最后的海报方案为一款横版、一款竖版（图 2-6），两款海报运用了水平线和垂直线构图，将主体照片放在画面的最中间，左图为上下分割型、右图将上下分割与对称型相结合，一张运用暖色调突出剧情人物间的温暖和谐，另一张运用冷色调通过颜色的强烈对比突出剧情中矛盾冲突的情感。

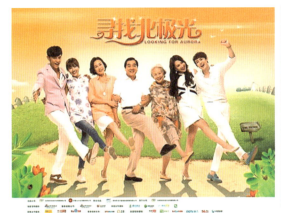 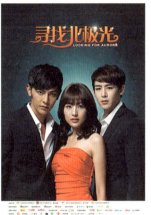

图 2-6 《寻找北极光》最终海报

常用的影视海报构图形式如图 2-7 所示：

构图形式
- 水平线和垂直线构图：水平线构图具有安宁、稳定的感觉
 垂直线构图具有庄严、高耸的特点
- 斜版构图：具有动感、不稳定特点，适用于动作、战争、恐怖类题材
- 圆形构图：具有旋转、运动和收缩的特点
- 曲线构图：呈现蜿蜒之势，具有优美、柔和的特点
- 三角形构图：具有沉稳、安定的特点
- 发射式构图：强调主体元素，具有开阔、舒展、扩散的特点
- 散点式构图：具有节奏、活泼的特点

图 2-7 影视海报基本构图形式

影视海报《误绑》（图 2-8）选用了垂直线构图形式，影视图片、标题与其他文字信息居中式布局，整个画面稳重沉静又弥漫着危险的气息。

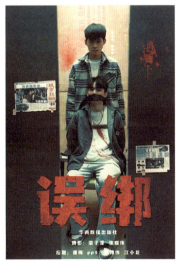

图 2-8 《误绑》海报构图形式—垂直线构图

常用的影视海报版式设计形式如图 2-9 所示：

版式形式
- 骨骼型：一种规范理性的分割方法，以竖向分栏为多，具有严谨特点
- 分割型：常见类型包括上下分割、左右分割、斜向分割等
- 对称型：以中轴线为基准水平或者垂直方向排列
- 并置型：将相同或类似的视觉元素进行有规律的重复排列
- 满版型：以影像为重点的主题表现，较为常见在角色海报中
- 曲线型：具有韵律、节奏特点
- 边框型：内容相对集中在固定区域内，具有相对稳定、安静的特点

图 2-9 影视海报版式设计形式

影视海报《毒枭》（图 2-10）选用了分割型版式形式，中间撕纸的效果将图片进行了左右分割，并通过大小、颜色进行了主次区分，整体更有节奏感。文字排版除了居中对齐也进行了两边的左右对齐，丰富了版面。

图 2-10 《毒枭》版式形式—分割型

2.2 电影衍生品的设计与应用

小节目标：（1）掌握电影衍生品的设计要素与设计方向；
（2）学会为一部电影作品创作设计系列衍生品。

电影衍生品是依托于电影造型元素，将人们从"镜像世界"带到"真实世界"。电影衍生品仅指基于电影中的人物形象、情节、道具、徽标和电影品牌进行开发的特许授权商品，除此之外还包括主题公园和可供游客参观的影视基地。

2.2.1 电影道具衍生品的设计与应用

1. 电影道具衍生品的开发

电影道具设计属于电影美术的范畴,其通常可被分为陈设道具和戏用道具两大类。"陈设道具"是指以场景分布静态的空间塑造,大至宫廷楼阁,小至桌椅茶壶;"戏用道具"是指与演员有密切联系的道具用品,比如,随身携带的器物,它可以体现人物角色的性格,突出电影海报的主题与内涵。

通常,国内电影公司在拍摄电影结束后,大多将使用后的道具当作废品垃圾卖掉或丢掉,相比之下,好莱坞的电影公司会有自己的电影博物馆及库房,将道具、服装看成公司重要资产,也会不断地进行后续开发利用。例如《哈利·波特》里的魔法道具,在开发为衍生品后,成为了成年人首选购买的圣诞礼物(图2-11)。

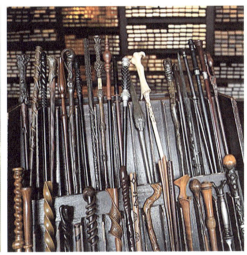

图 2-11 《哈利·波特》海报与魔法手杖衍生品

由于《哈利·波特》电影衍生品开发的适度性、产品的多样化以及保护措施的严谨性,在衍生品开发中成为了经典案例。其产品主要是一些小道具模型以及日常用品,如影片中的魔法手杖、魔法戒指、水晶球、项链,以及以巫师袍为原型设计出的服饰,还有带有影片插图的画报和笔记本等。

这种由电影道具直接衍生出的产品是最直观也是最普遍的一种设计,它可以直接将影片元素实体化,并基本满足观众对电影的情感心理诉求。例如,从电影《钢铁侠》中开发出的与主角相关联的道具衍生品——钢铁侠胸灯心脏模型(图2-12),不仅是观众心灵的寄托,还是观众梦寐以求的收藏品。

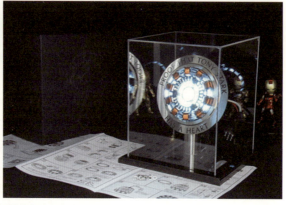

图 2-12 《钢铁侠》海报与其钢铁侠胸灯心脏模型衍生品

在电影《指环王》中，魔戒是贯穿影片故事发展的主要线索，这枚正邪势力相互拼杀争夺的道具，映射出人们充满欲望而贪婪的内心。在官方推出了魔戒的限量模型时（图 2-13），深受观众的喜爱。

图 2-13 《指环王》海报与其魔戒衍生品

在电影《美国队长》中，由美国队长的盾牌道具衍生出了怀表、背包（图 2-14）。

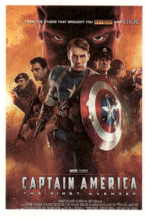

图 2-14 《美国队长》海报与其道具衍生品怀表、背包

电影《流浪地球》(图 2-15) 中的衍生品,有 1∶1 复刻道具肩甲头盔、防护服、军用指骨骼、无人机(双轴航模)、空间站座椅和外骨骼背包等,这些衍生品不但完美地复刻了电影中的经典外观,还大量优化了原有设计中不适合衍生品开发生产的工艺和设计。

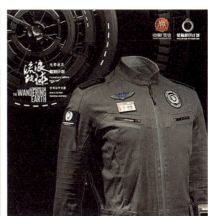

图 2-15 《流浪地球》海报与其头盔、防护服衍生品

电影中的道具扮演着影片中的重要的角色,推动着剧情的发展,当它被影片赋予丰富内涵与意义的时候,也影响着观众的情绪,成为搭建观众内心与影片故事的桥梁。因此,电影道具在衍生品的开发与创作中占有主导地位。

2. 电影道具衍生品的设计方向

电影道具衍生品属于电影产品的附加品,是以电影形象为原型而创作的产品,其主要种类及用途如表 2-1 所示:

表2-1 电影道具衍生品的种类及用途

种 类	用 途
产品设计	手机壳、玩具、电子类产品、模型、文具
服饰	服装、鞋包
食品	饮料、食品
珠宝、配饰	首饰项链、小饰品
音像制品和图书	漫画书籍、卡通形象、音响制品
主题性载体	主题餐饮、主题公园、主题商店

电影道具衍生品大多只注重产品的观赏性,甚至是对影片道具的直接照搬。在设计开发时,不应当只停留于衍生品的装饰意义,而是要将实用意义作为重要的考虑因素,发挥衍生品的使用价值。当消费

者购买电影道具衍生品时,既能满足对影片的情感寄托,也能通过衍生品的实用性来增加生活中的使用次数,让电影道具衍生品真正融入消费者的日常生活中,产生具有纪念意义的效果,在收获经济利益的同时,扩大电影的文化影响力。

3.电影道具衍生品的设计要素

电影道具衍生品的开发从本质上来讲,是将影片中的故事情节、人物角色、文化思想等无形资产形态化的过程,并从形态、功能、色彩和材质这四个方面进行设计思考。

1)形态要素

电影道具衍生品的形态往往会给消费者带来最直接的印象。一般来说,道具衍生品的形象特征呈现越完整,细节表达越丰富,就越能激发起消费者对该产品的特殊情感,购买冲动力也因此激增。道具衍生品形态的设计可以直接根据电影道具原有的造型来制作,也可以进行删减、改变局部比例,但不管怎么变化,最后都要尽可能准确、完整地表现原有道具的形象,又或者对电影道具进行抽象处理,提取一些象征性的关键词,将最有代表性的形态特征与衍生品相结合。

2)功能要素

电影道具衍生品的基本功能是观赏与实用,不同种类的衍生品有不同的产品功能和用途。如图2-16所示的宜博公司设计生产的"钢铁侠"游戏耳机,就以"钢铁侠"的战衣为设计原型,并结合了电子产品的播放、收听音频等基本功能。只有满足了消费者对该类产品的需求,衍生品才能真正拥有存在的价值。

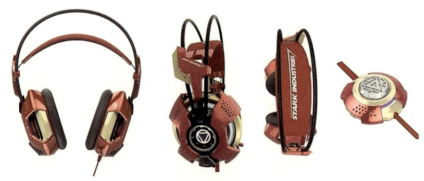

图2-16 宜博"钢铁侠"游戏耳机

3)色彩要素

电影道具衍生品的整体色彩可以借鉴影片中道具原有的经典用色。在色彩选择中,可能会受到现有技术水平、生产成本等方面的限制,也可以选用与之近似的色系搭配设计衍生品。如图2-17所示,索尼推

出蜘蛛侠限量版 PSP2000，全球仅限量销售 5 000 套，索尼为提高其与《蜘蛛侠3》的剧情吻合度，将其外壳配色改为正面红色、背面黑色，中间以银色装饰进行过渡，给人以时尚华丽的感觉，其他方面则沿袭原机的设计。

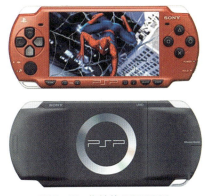

图 2-17　蜘蛛侠 PSP2000

4）材质要素

材质要素与其他设计要素相比，既是最基本的要素，又是设计的难点。不同的材料具有不同的属性，结合不同的加工工艺又会产生完全不同的材质效果。因此，能否合理地运用材料及其加工工艺，对电影道具衍生品的内在和外观影响都很大。除此之外，设计师既要擅长于利用电影道具中的特殊材质效果，也要加强对传统材料的发掘和利用。如图 2-18 所示，《哈利·波特》电影衍生出的魔法手杖，具有细腻的磨砂质感，与原型的木材质感效果接近，如同真正打磨的木质魔法手杖一样，使消费者乐于触摸。

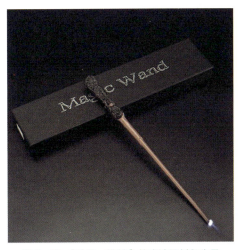

图 2-18　《哈利·波特》的魔法手杖衍生品

2.2.2 电影剧本和场景的衍生品的设计及应用

1. 电影剧本和场景与衍生品的关系

任何一部电影的剧本内容都不是随意的,都是基于丰富的生活内容而创作出来的。如果设计师对电影的故事情节、场景文化等相关内容知之甚少就直接构思设计衍生品,那么,就会使最终的产品与电影脱节。

电影的剧本主题与特定场景可以将电影的文化、思想、情感和概念等传递给观众,使观众对影片产生认同和共鸣,留下相应的回忆,这些内容也就成为了消费者与影片产品沟通的语言。影片中的故事情节主要描述人物角色在特定环境下的事情发展过程,组成"人—物—环境"动态关系,将其"移植"到电影衍生产品中(图2-19),可以有效地提高消费者对电影的理解性、互动性以及满意度,拉近两者之间的距离。

图2-19 《龙猫》海报及其衍生品

2. 电影剧本和场景衍生品的设计方向

首先,设计师可以节选电影的剧本内容作为电影衍生品设计的素材原型。之后,可以依据剧本内容切换变化场景,来体现角色的身份变化与情节发展进程,通过对形态、色彩的创作设计以及材质工艺的运用,把握元素之间的有效结合方式。最后,要考虑消费者在使用衍生品过程中的特殊需求,比如,完成某项任务的功能需求、认知需求、情感需求、审美需求、动作需求等。只有将以上要点结合设计,才能创作出既达到符合影片故事情节又满足消费者情感体验的衍生品。

图 2-20 选取了《千与千寻》中部分经典的剧本情节，以纸模立体拼图的形式还原影片场景文化，产品的外盒四面都有不同人物的剪影画像，为拉近消费者与影片的距离，其加入了互动模式，消费者可以为人偶物件涂色，在产品体验中延续了消费者对《千与千寻》的情感寄托。

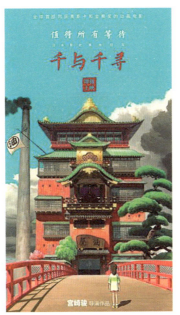

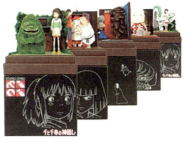

图 2-20 《千与千寻》电影海报及其衍生品

还有以电影剧本衍生的绘本《流浪地球》（图 2-21），将 AR 互动技术与手绘插画相结合，将影片故事再现于纸媒，并通过 AR 呈现出地下城和太空的场景，让 3~6 岁儿童更易于理解。

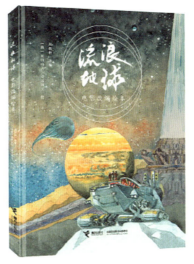

图 2-21 《流浪地球》电影衍生品绘本

2.2.3 电影衍生品案例展示——电影纪念品设计

2019年3月,上海国际电影节对外发布了电影节的海报,它是由设计师黄海创作的"创生万象,幕后为王"的主题海报(图2-22),其灵感来源于上海美术电影制片厂出品的影片《大闹天宫》。海报公布后,画面中的形象和背后寓意得到了广大影迷和业界的高度关注与评价。随着观众对影片关注度的上升,还相继推出了电影衍生品(以海报内容为元素的系列产品)。

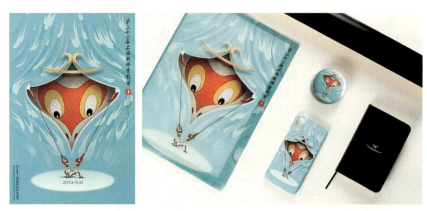

图2-22 《大闹天宫》主题海报与其系列衍生品

在衍生品设计开发时,其主要设计元素、理念均与黄海设计的海报主视觉相符,衍生品的品类选择主要考虑常用款,并适合完整体现海报设计的画面,不对画面做过多的变形。例如,系列衍生品中的笔记本(图2-23),选用了海报中的金箍元素,并在工艺材质上让笔记本尽量贴合设计理念,在封面上进行烫金处理,侧面刷金,从视觉、触觉上都提升了笔记本的品质,激发了消费者的购买欲望。

图2-23 《大闹天宫》主题海报衍生品笔记本

此外,还为典藏海报衍生出一款兼具艺术性与实用性的"头戴金箍"海报筒(图2-24),满足了对大型纸张的收藏功能。

图 2-24 《大闹天宫》典藏海报与其衍生品"头戴金箍"海报筒

还有其他电影衍生品：有完整展现海报画面的手机壳（图 2-25）、桌面的海报款文件夹（图 2-26）以及具备开瓶器功能的海报同款冰箱贴（图 2-27）。

图 2-25 《大闹天宫》主题海报衍生品之手机壳

图 2-26 《大闹天宫》主题海报衍生品之文件夹

图 2-27 《大闹天宫》主题海报衍生品之冰箱贴开瓶器

2.3 电视剧衍生品的设计与应用

小节目标：（1）理解电影衍生品与电视剧衍生品设计过程中的侧重点；
（2）了解电视剧衍生品的开发方向。

2.3.1 电影衍生品与电视剧衍生品的区别

从电影产业的角度来看，电影衍生品是电影产业的一部分（图 2-28），能够最大限度地增加电影在票房之外的收益，增加电影的宣传和话题，延长电影的热度与生命力。电影衍生品的开发，还能够让电影产业与其他领域进行跨界合作，为其他领域注入新的消费力量，并带来连锁效应。

图 2-28 《哪吒之魔童降世》海报、衍生品角色立牌、键盘

电视剧与电影比较近似，从艺术样式来看都属于动态视觉艺术，但由于传播介质、传播方式的不同，两者呈现不同的审美特征：电视剧归属电视传播系统，具有当代性、广泛性、纪实性、家庭性、直观性等特征。相较于电影，电视剧的审美特征主要表现为：电视剧比电影艺术更接近体现主体自由的审美氛围，欣赏时具有更大的主动性与随意性，使人感觉更加亲切；电视剧一般播出周期较长，情节的曲折复杂和故事的层层递进展开，更符合观众的生活、心理节奏；电视剧偏重于讲故事，要求通俗易懂，具体生动；电视剧中的人物造型更加生活化、日常化。鉴于电视剧审美的特殊性，在开发衍生品时，会有与之相对恰当的路径和方法。

影视衍生品从功能属性上具有以下不同。

（1）时效性：电影衍生品较电视剧衍生品对大众的影响周期短。

（2）参与性：较多电视剧衍生品可以在观看作品时产生共鸣，而电影衍生品一般在电影上映结束后进行公布。

（3）互动性：电视剧衍生品可让观众之间产生互动，从而使电视剧衍生品较电影衍生品增添了更多乐趣。

（4）版权不清晰：目前电影与电视剧的衍生品因投资方多为几家共同投资，版权归属存在一定问题。

（5）产品本身：两者的衍生品成本高、价格高、销售终端稀少、市场认知度不够，短期内无法成为常规产品。

（6）其他：电视剧相对电影的目标人群定位较为困难，年龄层次差距较大。

2.3.2 电视剧衍生品的应用

1. 电视剧衍生品的应用

近些年，电视剧市场迎来了衍生品开发的潮流。《我们的少年时代》《楚乔传》等大热剧纷纷推出衍生品，电视剧《海上牧云记》（以下简称《海牧》）真正打出了"系列 IP"衍生品的概念，并对标美国《权力的游戏》（图 2-29、图 2-30、图 2-31），电视剧涌入衍生品市场已变成电视剧发行不可或缺的战略环节。

2. 电视剧衍生品的市场发展

1）电视剧衍生品开发偏好古装剧

美国《权力的游戏》（下称《权游》）至今播出十季，衍生品多年在海内外销量持续飘红；国内的九州梦工厂以《海上牧云记》为首的"九州"系列作品（图 2-32）以及计划打造多季的"楚乔传"系列，

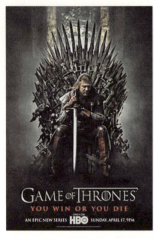
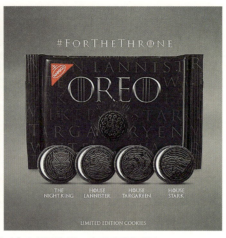

图 2-29 《权力的游戏》电视剧海报、奥利奥联名饼干

图 2-30 《权力的游戏》3D 立体拼图、塔罗牌

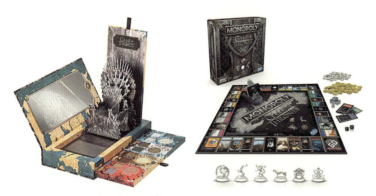

图 2-31 《权力的游戏》Urban Decay 彩妆、孩之宝大富翁

也都在尝试参照《权游》的模式创作有连续性的影视内容,以开发系列衍生品。

2)适合开发以本土化内容为基础的衍生品

古装剧根植于中国传统文化,易使人产生共情,像《楚乔传》(图 2-33)自带中国武侠元素,富有中国意境的场景;而《海牧》则

图 2-32 电视剧《海上牧云记》衍生产品

图 2-33 《楚乔传》衍生品徽章转运珠、金手链

参照的是中国传统神话小说,如《夸父》《山海经》《搜神记》等。因此,带有古典中式元素的茶杯、胶带等本土化文化衍生品会更受欢迎。

3)售卖渠道有限,可开发手办类衍生品

目前,国内电视剧衍生品的销售渠道集中在线上,以淘宝、天猫、京东、爱奇艺商城、鹅漫U品为主。以爱奇艺商城为例,用户在网站观看电视剧时,衍生品的信息会适时弹出,点击后即可跳转到商城购买。这种销售模式面向的主要对象是剧集观看人群,很少能看见电视剧衍生品的大众化宣传。即便是在几大电商平台,电视剧衍生品获得的资源倾斜也很有限。

销售渠道较少,不利于版权方和制作方盈利。目前,国内衍生品市场尚未开发除采购、分销外更成熟的合作方式。衍生品开发方和视频平台更多是简单的采购关系。

现阶段,国内衍生品制作方大多专注于泛娱乐衍生品的开发,产品大多是日常的生活用品。但在美、日等衍生品发展成熟的市场,手办等衍生品占据不小的市场,这类衍生品往往单价更高。因此,电视剧衍生品未来可以多开发手办类产品,聚焦线下实体店。

2.4 影视授权明星衍生品的设计与应用

小节目标：（1）了解影视明星衍生品分类：硬周边与软周边；
（2）理解影视明星衍生品设计方法。

如相对于上游的影视制作和中游的发行领域，影视明星衍生品开发则属于下游部分，除了票房和植入式广告可以带来大量收入，下游的影视明星衍生品则是延续影片收益的重要产品。目前，中国影视明星衍生品市场尚处于发展阶段，但有着极其广阔的市场潜力。

数据所示，自 2020 年 12 月 24 日至 2021 年 1 月 22 日，基本每天的衍生品销量达 6 000 件以上，最高一天销量可达 14 169 件，影视明星衍生品行业前景非常广阔。

2.4.1 影视授权明星衍生品的相关概念

1. 影视明星

在了解"影视明星"概念之前，先明确"明星"的概念是什么。"明星"一词发展至今，其主要是指"在某个领域内有一定影响力的人物"，而这个"某个领域"本节特指影视行业，故"影视明星"用来指代在影视行业中具有较高知名度且参与了一定影视活动的人物。如古天乐、陈道明、张国立等影视明星家喻户晓，再如，《哪吒之魔童降世》以 46.5 亿元票房取得国内电影票房排名第二，其电影里的主角哪吒和敖丙成为了虚拟偶像明星。

2. 影视授权明星衍生品

影视明星衍生品以明星本人或其影视作品等为创作来源，将其融入其他相关产品、做出相应的设计，使其具有明星元素或象征性，具体包括：服饰、文具、海报、写真以及各种生活用品或艺术品。明星衍生品一般由经纪公司或其他代理公司官方直接发布，也可以由明星亲自创建自己的品牌来操刀设计，或者官方授权给其他品牌、授予粉丝经营权的粉丝站和具有营业资格的实体店出售（图 2-34）。

2.4.2 影视授权明星衍生品的分类与特点

1. 影视授权明星衍生品的分类

根据实用性的不同，明星衍生品可以划分为两大类：硬周边和软周边。此外，明星衍生品所衍生的类目非常丰富，并非仅局限于传统的人偶、抱枕、签名照等，现在衍生到了福袋、手表、卡牌、游戏等，凡是可视的载体都有可能成为明星衍生品其中的一种。

图 2-34　明星衍生品售卖实体店

1）硬周边：以观赏性为主

"硬周边"一般指具有欣赏、纪念、收藏或观赏性产品，通常包括立牌、公仔、手办、模型、扭蛋、玩偶等产品，是明星人物形象或明星影视作品中情境的完整展现，能充分调动消费者对喜爱明星的情感。产品本身并没有什么使用价值，功能性不强，更多的是粉丝对偶像的一种情感寄托，具有收藏纪念价值。硬周边通常是忠诚度较高的粉丝购买，因为这些粉丝认可其价值并愿意投入，其消费实力不容忽视。

2）软周边：以实用性为主

软周边一般指具有一定实用性的产品，包括家具用品、电子产品、文具、礼品、服饰等，通过将明星形象或与明星相关的有象征性和辨识度的元素、符号及产品相结合，吸引粉丝购买，同时，自身具有的实用性功能可以促成粉丝具有某些功能性需求时，在同类产品中优先购买明星周边产品，而非普通品牌日用品。如非常经典的漫威和百迪联名的手表（图 2-35），表框里印有漫威代表性的人物形象标识，醒目而不浮夸，图案与手表的款式完美融合，明星元素不会过分张扬，即便是非粉丝群体也可以在日常生活中使用。

图 2-35　漫威和百迪联名的手表

2. 影视授权明星衍生品的特点

1）具有象征性

每一件明星衍生品都附有明星形象的价值，对于粉丝来说具有特别的意义，而购买、收藏这些影视明星衍生品的粉丝，通常会在粉丝群体内部或外界进行展示，以此获得群体里面的身份认同感，同时，也向外界展示身份品位等。

明星衍生品的象征性是最为重要的一项特点，粉丝需要通过喜爱明星衍生品来表达自身忠诚的欲望，满足加强身份认同感的心理需求，展示自身的粉丝身份，充分向外界宣传自己偶像的象征性标识。同时，象征自身偶像的衍生品也是粉丝们寄托情感的重要媒介，以实现对偶像的憧憬和想象。所以，要增强影视明星周边衍生品的象征性，满足粉丝渴望展现身份的需求，为黏性较高的粉丝制订有针对性的专属产品，实现对粉丝赋能。

2）限量发行

许多明星衍生品的发行数量是有限的，对于粉丝来说，这种数量的有限性使得衍生品拥有更高的收藏价值。能够得到自己喜爱明星的限量版衍生品在一定程度上是一种忠诚度的反映，越是稀少珍贵的衍生品越能代表粉丝的狂热程度，这也是粉丝不遗余力地收集"限量版"的原因之一。

3）具有实用性

无论是粉丝还是普通消费者，购买明星衍生品都需要其实用性来作为支撑（图2-36）。实用性与观赏性相结合的创意设计，更能符合消费者的需求，可促进其购买行为。因为能够购买实用性较低的硬周

图2-36 实用性衍生品

边的消费者仅限于小部分狂热粉丝群体，最终决定消费者是否会购买的根本因素还是产品的实用性，即消费的前提是有使用价值。

4）可批量生产

市场对明星衍生品的需求在不断扩大，无论是在商场还是路边，明星代言产品等与明星相关的事物几乎随处可见，人们已经习惯了街头、商场或者网页、手机上的明星产品，使用明星形象对于吸引粉丝流量的作用极为重要。因此，要满足广大或显性或潜在的粉丝群体的需求，衍生品的批量生产对于影视明星衍生品产业乃至粉丝经济整体的发展壮大都具有十分重要的作用。

2.4.3　影视授权明星衍生产品的设计与应用

影视明星衍生品生产开发的第一步是设计，其外观形态的设计基本遵循在不影响辨识度和使用性的前提下增加设计美感的原则。

1. 影视明星本人形象的直接使用

最常见也是最容易区分识别明星的元素是明星照片、图片、签名等，在玩偶、公仔、立牌等硬周边中，通常直接将明星形象放在产品上，尽可能保持产品形象的可识别度和完整性。此外，服装、卡片等明星衍生品直接使用明星形象的情况更为常见。

2. 截取影视明星的局部特征

通过抽象化、虚拟人物化设计产品，提取具有代表性的局部特征元素——影视人物特有的 logo 标志、签名、物件、图标等，使产品既富有设计感又不影响实用性和对身份的象征。

3. 匹配明星的整体风格

随着影视行业的发展，如今明星衍生品产业也在逐步发展，明星各方面的包装十分有特色。当红影视明星大多不仅有专属的标志，还有自己的应援色。如蔡徐坤的应援色是金色，张杰的应援色是蓝色，等。依靠基本的色彩原理与心理，应援色的应用能够将粉丝首先带入自己喜欢的明星所构建的场景中。明星应援色和产品融合设计，可为普通的衍生品赋予更加独特的含义，将产品和明星本身更加紧密地联系在一起，给粉丝留下强烈的视觉印象，增强粉丝对所属群体的归属感，因此成为娱乐明星衍生品设计过程中不可或缺的重要考虑因素。

本章小结

本章向读者综合讲解了影视类文创衍生品的设计方法与应用实例，通过本章的学习，读者应能了解到不同影视内容衍生的方向不同、

设计要素不同,设计方法也不同,并从中学会根据电影电视的文化特点,以观众和消费者的视角找到适合的衍生品类型进行开发创作。

思考与练习

(1)选择一部自己感兴趣的电影,对其海报进行设计再创作。

(2)为此电影设计文创系列衍生品。

第 3 章　动漫文创衍生品设计

本章主要讲解动漫类文创衍生品的基础知识与设计方法。提出了两种文创衍生方式，一为动漫角色形象直接授权开发，二为动漫角色形象"二次创作"设计后的创意开发。因此，内容讲解了动画角色形象的创意设计方法以及围绕动漫角色形象为元素的周边衍生品设计方法，并结合大量案例对方法进行说明，以达到内容的丰富完整。

3.1　动漫角色形象的授权开发与再创作

小节目标：了解动漫衍生品的创作来源。

形象授权是品牌授权业务的一种，简单来说，就是动漫形象的持有人将动漫形象的使用权出售给他人使用，被授权人将作品中的动漫形象带入商品和服务市场，通过自营或者授权经营获取利润。在国际商界，品牌授权已经有 100 多年历史，那些成熟的、具有广泛影响的品牌，就是通过品牌授权的方式为授权双方同时带来巨大的经济效益，这在动画产业中体现得尤为明显。有数据显示，整个动画产业 70% 的利润是通过衍生品实现的，而其中又以形象授权为主。所以，形象授权成为动画产业成本回收的主要途径。

除了通过形象授权直接创作衍生品外，还可根据影视动漫作品的内容，在原有形象角色的基础上进行形象的二次创作，即在原有形象的基础上对人物外形和性格的调整、补充，甚至某些方面的颠覆性设计。形象的二次创作源于原作，但是，可以将时下流行的元素融入其中，带来更多的新鲜感和乐趣，开发出同一角色不同性格的衍生品。例如，图 3-1 给原本性格温和的哆啦 A 梦加入了狼狗凶猛的特点，在保留原有动漫形象的基础上开发出了与众不同的衍生品；漫威里的超级英雄格鲁特在造型上也有所改变，超级英雄的服饰道具结合了不同的人物性格、动作行为，被赋予了不同的人物情感色彩。

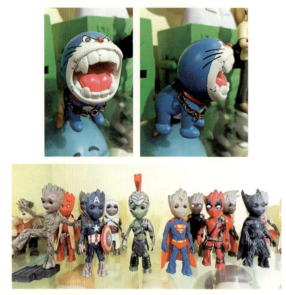

图 3-1　哆啦Ａ梦和格鲁特形象的衍生品

3.2　动画角色形象设计方法

小节目标：（1）学会以影视内容为基础，创作动漫角色；
　　　　　（2）掌握动画角色形象设计的方法与流程。

动漫类文创衍生品设计，是基于角色衍生的设计。一个夸张、奇特、生动的角色往往会给人以深刻印象，也为文创产品设计创造了好的条件。要知道动画角色设计是构成动画作品的基础，一部优秀的作品必然会有良好的角色设计与塑造，它们凭借丰富的文化内涵、积极的人生态度、乐观的性格特征、极具特色的造型塑造赢得了人们广泛的喜爱，也大大提高了作品的商业价值。

在角色设计上，除了授权保留原有形象外，还可以进行角色形象的二次创作设计，即创意衍生，又或者重新设定新的角色形象。

3.2.1　角色形象设计创意方法

1. 角色形象设计创作方向

1）角色形象二次创作设计

这类动画角色设计可以依托已有的影视动漫作品进行创作，需要侧重研究影视动漫作品中的人物特点，找到显著的特征，将其提炼为符号要素。

如果选择影视作品，可以关注同一主题的不同影视作品，研究相关作品中的人物形象，例如，《西游记》在原著中对孙悟空的外貌描写

为："七高八低孤拐脸，两只黄眼睛，一个磕额头；獠牙往外生，就像属螃蟹的，肉在里面，骨在外面"，根据这部著作衍生出了多部影视作品，在1986年版电视剧《西游记》里，孙悟空变成了"美"猴王，非常有灵气，却怎么也看不出是个矮小丑陋的魔头了；在《大话西游》中，由于影片题材和剧情的需要，周星驰扮演的孙悟空形象则看起来比较痞，同时更多了几分悲情英雄的色彩。因此，需要全方面、多角度地收集资料，进行整理，保留最想体现的2~3种特征，有主次地融入之后的角色形象再创作设计中。

如果选择动画作品，则在保留原有基础造型下进行二次创作设计，可以考虑融入与原形象不同的性格特征、神态表情、服饰配件、行为习惯等，或是加入现代流行元素，以使新形象达到一种矛盾冲突的新鲜感，改变大众对原形象持有的固定思维。

2）角色形象重新设定设计方案

独立创作新的动画形象时，要对角色形象进行设定，具体涉及以下几点：

（1）命名：角色的名字要有亲和力，读起来朗朗上口，并且避免出现生僻字。

（2）身份：要考虑到角色形象的年龄、性别以及职业等。

（3）角色性格：可以塑造一个有冲突特点的性格人物，就是优缺点并存，避免假大空、高大全的概念化人物，如《哪吒之童魔降世》中的哪吒，他孤僻、自负、冷漠、叛逆、憋屈、玩世不恭，时不时就要跑出门大闹陈塘关，以恶作剧欺负、戏弄百姓，让大家也不得安生；在玩世不恭的外表下，实际上他又重情重义，渴望亲情、友情，以及他人的认可，不认命。

（4）外形特征：确定创作的形象是基于人物、动植物还是具象或抽象的物质。

（5）爱好特长：可赋予人物擅长的能力，如孙悟空的七十二变。

（6）行为习惯：考虑人物的习惯特征，如走路的方式，可以是短腿跳着走，也可以是跛脚踮着走，还可以是肌肉发达的腿善于奔跑，等等。总体而言，这些形象设定都需要围绕一个核心价值观，因为人们行为的动机会受到核心价值观的支配和制约，同时核心价值观对人们行为的动机具有导向作用。动漫角色形象是满足于少儿到青少年再到成人，其主题积极向上是非常必要的。

2. 角色形象设计创意方法

1）简化概括

任何一个自然的形体都是由多个几何体构成的，这些主要的几何

体构成了自然形体的基本骨架，在创作形象时，可以以几何化的思维方法来观察分析。

简洁而有力是动画形象设计的重点。"简洁"指的是尽量使用概括的造型方法来设计动画形象；"有力"指的是需要充分表达出动画形象与众不同的外形特征与内在性格。这也可以理解为一种减法原则，即针对复杂的特征、不同的元素不断地做减法与融合，一直做到不能再减，那最后的造型就是最简洁有力的。国外很多优秀动漫形象的造型也都遵循着这些设计原则，比如哆啦A梦的设计，简化为几何形体（图3-2），给人一种圆滚滚的可爱的感觉，主要配色只有蓝色和白色两种，所以有"蓝胖子"的亲切称呼。

图3-2 《哆啦A梦》动画角色形象简化图

2）夸张变形

夸张变形是动画形象中最常用的方法，要根据所创作形象的内在骨骼结构、肌肉和体型变化来进行。

例如，皮克斯动画工作室在制作《超人总动员》超能先生与弹力女超人一家的人物形象时，其人物体态整体夸张，突出了不同年龄段的人物特征，其脸部轮廓局部夸张，体现了不同的人物性格。如图3-3所示，在设计形象时，可以适当夸张人物形象的局部特征，展示女性体态的丰满。

图3-3 人物角色形象设计

除了有整体夸张、局部夸张外，还有错位移形。如《马男波杰克》中的波杰克形象就用了错位移形的方法，将人物的肢体与马的头部相结合，创造出幽默风趣的形象。

3）动作神态拟人

动作神态拟人通常用于动物角色形象中，对所设定的动物角色进行夸张、简洁处理，使其兼具人和动物的双重外形特点，拥有人类思维模式和情感，符合人类的审美情趣，从而获得更具亲和力、感染力的动物角色。

如图3-4所示，在设计动物形象时，加入了人物的动作体态特征，使动物形象表现得更加灵活生动。在讲述动物和平共处的电影《疯狂动物城》中，就体现了这种角色形象设计，如棉尾兔、赤狐、非洲水牛、猎豹、绵羊、狮子等，每个动物形象都被赋予了人类的思维方式与情感表达。

图3-4 动物角色形象设计

3.2.2 角色形象设计流程

1. 形象的头身比例

在设计角色时，需要先确定形象的头身比，即身体是头的几倍。一般而言，正常的儿童为5头身，意思为头与身体的比例为1：4，少年是6.5头身，成年人是7.5头身。随着人物的性别、体型、身高和体态变化，头身比也会有所变动，但变化不大。通常在设计时为了凸显角色的可爱及性格特征，角色形象往往有夸张的头身比，在表现低龄、蠢萌时，头身比多为1：1、1：2或1：3。如图3-5所示，左侧形象为2头身，中间孩童形象为3头身，也有较为符合标准比例的，如右侧成人形象为6头身。

图 3-5　不同比例角色形象的头身比

2. 确定外形特征

在设计角色时，有人物、动植物、其他具象或抽象物体为基础元素形态。无论选择具体的哪一种作为基础造型，都需要为其设计特征鲜明的整体外形。外形由头部、躯干和四肢构成，先考虑头部和躯干的大致形体，二者可以分开，也可以融为一体，可选用球形、梨形、水滴形或方形等概括其主要特征。如图 3-6 所示，两个不同性别的老年人，左侧角色形象选用三角形头部与矩形躯干，右侧角色形象选用圆形头部与水滴形躯干。

图 3-6　老年人角色形象设计 1

3. 身体四肢塑造

有了大致形体后，继续构想四肢的形态，如图 3-7 所示，左侧角色形象的腿部短粗，右侧角色形象的腿部细长，可以对比出不同人物的身体状态：一个行动缓慢，另一个身体硬朗。另外，在动物形象中

可以采用概括式的四肢，如哆啦 A 梦，有长短粗细适中的四肢，手和脚都用简洁的圆形概括；或是兔八哥，有修长灵活的四肢，且手指和脚趾都细腻地概括出结构。

图 3-7　老年人角色形象设计 2

4. 五官比例

通常，面部的绘制讲究三庭五眼的比例关系法则。三庭：发髻到眉弓、眉弓到鼻尖、鼻尖到下颌，它们之间的距离大致相等。五眼：以眼睛为水平线，从左往右有 5 个眼睛的宽度。然而对于绘制儿童的五官而言，三庭五眼并不适用，儿童的眼睛位置大概在头部的中间位置，而且眼睛相对较大，五官都还没有完全张开，比较圆润，骨骼线也并不清晰，因此对于绘制可爱、萌的形象可以参考小孩的五官比例进行塑造。

当设计的角色形象是以人为原形时，其头部比例通常是在儿童的五官比例基础上稍加修改，使其变得夸张。不同年龄的人，也要考虑五官的位置。

当设计的角色形象是以现实中存在的动物，如猫、狗为原形，可以在动物原有的五官上适当拟人化。

除了人和动物外，绝大部分的形象角色是虚拟的、完全新奇的"物种"。在没有自然规则的束缚下，设计更自由，它的五官可以任意变形、添加或是删减，如没有眉毛、嘴巴甚至是一只眼睛。

5. 角色表情

"表情"是指形象有了丰富的情绪变化，同时也能传达出角色的个性特征，赋予其生命力。所以当一个形象设计出来以后，还需要增加不同的表情来表达其在不同场景下的情绪状态，使形象显得更加生动可爱。

表情大致可以分为以下几类：开心、愤怒、悲伤、恐惧、厌恶和惊讶。比如，当遇到好的事情，会开心，开心的程度决定笑的程度，所以开心的笑有很多种，如微笑、大笑、爆笑、狂笑、憨笑等。笑，不是只把嘴巴画成弯弯的就可以了，也不只是"眉开眼弯嘴上翘"，那样可能会显得不自然，笑容的状态也太单一。在不同程度的笑容状态下，眼睛和眉毛的配合是不一样的。表现微笑时，眼睛可以是大圆眼睛，也可以被下眼皮稍微遮挡；眉毛可以不变，嘴巴的弧度要大一些。像兔子、松鼠这种大门牙的动物，在微笑时门牙会露出来。如图 3-8 所示：表现大笑时，眼睛可以不变，也可以眯起来，嘴巴张大，可以看到舌头、牙齿和口腔；表现龇牙咧嘴的笑时，眼睛大部分是眯起来或是半睁，嘴巴张大，可以看到牙齿和牙龈；表现坏笑时，眉毛可以立起来一点儿，嘴巴歪着，让人感觉"一肚子坏水"；表现得意的笑时，眼睛可以闭一半，嘴巴歪着，眉毛的位置稍微上移，显得得意扬扬。

图 3-8 不同程度的笑

3.2.3 动画角色形象设计案例解析

> **Tip：角色形象设计规范要求**
>
> 首先，要有全身三视图（图 3-9），其次，注意角色的造型比例，之后再对头部进行造型设计及部分脸部表情设定，最后，注意角色色彩、服饰设定。

正视图　　　　　侧视图　　　　　背视图

图 3-9 角色形象设计图

1. 学生作品——瑞塞克角色设计

角色形象以一个可回收利用的快递盒子为原形，进行了新角色的创意设计。

在设计时，头部与躯体合为一个整体，选用了盒子基础结构方形，为表现其为废旧纸盒，进行了细节的塑造，躯体有简约概括的弯折曲线，盒子打开的状态，也增加了形象的动感。瑞塞克有可以伸缩自如的双臂——回收管子机器手，也有细短的双腿及圆润胖胖的大脚。在五官设计上，只保留了眼睛、眉毛和嘴巴，眼睛与眉悬空于上方，塑造了灵活多变的性格特征；嘴巴大到很夸张，置于其肚子上。塑造出一个蠢萌又灵动的形象（图 3-10）。

在色彩表达上，用了同色系——黄色来展示形象。

图 3-10 瑞塞克完整的形象及三视图

瑞塞克形象在继续丰富的设计过程中，为表达其地域文化特色，加入了服饰及配件，如图 3-11 所示，左侧为岭南文化特色的元素，醒狮头饰，中间为北京文化特色的京剧凤冠，右侧为韩国文化的纱帽冠带。

左　　　　　中　　　　　右

图 3-11　瑞塞克形象深化图

2. 学生作品——托尔·奥丁深角色设计

角色形象设计是以真人版电影《雷神 3：诸神黄昏》中的人物为原形（图 3-12），进行了角色的"二次创作"。

图 3-12　《雷神 3：诸神黄昏》中人物形象原形

角色定位：

人物背景：来自阿斯加德的阿萨神族。

能力：拥有超级力量，即速度与耐力，以及操控雷电的能力，可以掌控雷神之锤。

喜好：喝酒。

在设计时，为了表现出形象的可爱与亲和力，选用了 3 头身的比例，即头身比为 1：2，将发型、脸型、肌肉、服饰这些最典型的特征融入角色中（图 3-13、图 3-14）。在进行面部设计时，也将成人的五官比例进行了低龄化设计，眼睛位于头部的 1/2 处，将日漫的大眼与美漫的形体相结合。通过衣着颜色的明度对比，体现其力量，蓝色与灰色形成了极大的反差，烘托出了光感和雷电的特点。

图 3-15 分别表现了愤怒、憨笑及委屈的表情。愤怒中眉眼的紧缩、牙齿的打磨，还有直立的发型、曲折的发际线、目中放电，这些细节刻画得都很到位；憨笑中夸张的大嘴牙齿全漏，舒展的五官、有弧度的下巴，让角色面部整体放松；委屈中有夸张的八字眉，眼中含泪，以及抽搐中脸型、鼻子、嘴角细微的变化。

图 3-13　雷神角色二次创作图

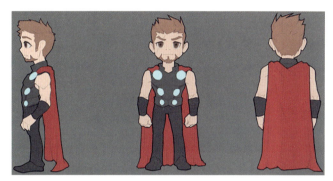

图 3-14　雷神三视图

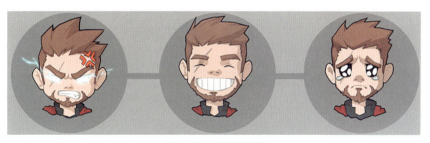

图 3-15　雷神表情图

3.3　漫画角色与动画角色设计的关联

小节目标：了解漫画角色与动画角色的关系。

3.3.1　漫画与动画的联系

　　许多动画片和电影的创作常取材于畅销的漫画作品，因为畅销的漫画作品拥有庞大的读者群，这使得影视动漫作品的票房与收视率得到了保障并降低了其市场风险。漫画与动画影视的相互融合展现出了越来越大的影响力，世界各国都出现了大量的漫画改编动画影视作品，其中，欧美比较有代表性。比如，以英雄题材为主的《X战警》《超人》

"蝙蝠侠"系列和以卡通漫画为主的《加菲猫》《丁丁历险记》《蓝精灵》都前后被改编成影视作品。

漫画与动画都有着在图形与图像上强烈、直观的表现力，因此，漫画与动画之间有着千丝万缕的联系。漫画可以理解为没有中间连续帧的静止的动画作品，也就是说，漫画可以看作是从动画作品中抽取出来的"关键帧"。

> **Tip：漫画是简笔而注重意义的一种绘画**
>
> 从现代意义上理解，漫画细分为两种：一种是指篇幅较短、笔触简练，具有幽默、诙谐、讽刺意味，并且富含深刻寓意的漫画。其主要以单幅或多幅的形式存在。另一种是指篇幅连续，将一个完整的故事通过分镜头式的手法表达出来的多幅作品。它的绘画风格精致写实抑或卡通，选材角度宽泛、风格各异，固将其归结为故事性漫画。

3.3.2 从漫画形象角色到动画形象角色的变化

1. 基于传播媒介的变化

漫画的传播媒介比较简单，常见的有漫画书、报纸、杂志等。而动画的传播媒介相对丰富，有影视、电视、互联网与多媒体、电子游戏、影视特效，甚至是手机与QQ聊天动态表情。动漫形象是传播媒介的重点传播对象，不同的传播媒介传播方式与性质不同，对动漫形象产生的影响也不同。

2. 从漫画形象角色到动画形象角色的变化特点

漫画的表现空间是十分有限的，每一张画面都有着重要的意义，都能代表并起到推动故事情节前进发展的重要意义，从故事开端、发展至转折结尾，概括、简练的画面内容通常会塑造出性格特点鲜明强化的角色形象，删减不必要的元素以突出主角。在漫画中角色形象的动作是通过动势线来表现，而动画相当于是漫画的运动过程，侧重角色本身的活动姿势，其情节性更强，视觉空间广阔，画面也更加丰富，还有蒙太奇效果。因此，由漫画角色形象转变为动画角色形象后，其四肢更加灵活，动作表现更加明显。

《加菲猫》在最开始的漫画形式中，因其印在报纸上，格子很小，当时的角色形象突出双眼，嘴巴也更阔一些，可以让读者看得更为清楚，随着转化为动画，其手臂双腿更加修长，拥有了灵活的体态。

3.4 动漫周边衍生品设计

小节目标：掌握动漫衍生品的设计方法。

3.4.1 动漫角色周边产品分类

1. 硬周边产品

由动画角色衍生出的产品一般被称为硬周边产品，比如扭蛋、模型、手办等，这类产品价格相对较高，只供动漫爱好者纯观赏和收藏，它们的共同特点就是没有使用价值，只供观赏。

1) 扭蛋系列产品

扭蛋系列产品包括扭蛋、盒玩、食玩、景品等。扭蛋是将玩偶放置在扭蛋机中的球形蛋盒中，靠投币转得（扭蛋），或者是包装在密封的纸盒中由顾客随机抽的（盒玩）。因此，扭蛋类的产品体积都比较小，高度不超过 12 厘米，结构比较简单。商家多采取随机抽取的方式发售，一套扭蛋的产品数量较多，还常包括稀有隐藏版、特别隐藏版、异色版等，因此吸引了众多收藏者的乐趣。因为扭蛋都是需要碰运气随机获得，所以收藏起来难度较大。

2) 人偶手办

人偶也称人型、公仔，体积一般大于 12 厘米，可动性一般没有。按照材质具体又可以细分为：布绒偶、搪胶人型、可动人型。

毛绒类的玩具：具有造型逼真、触感柔软、不怕挤压、方便清洗、装饰性强、安全性高的特点，很受各个年龄层消费者的喜爱，在玩具市场上占有很大的比重。

搪胶人型（平台玩具），平台玩具是香港特产的玩具类型，它们的特点是题材时尚、前卫、特色鲜明。其材质特点不容易摔坏和掉色，方便擦洗，易于保养。

可动人型是写实性极强、精致度极高的玩偶，参照真人结构来制作，比例一般在 1∶8、1∶16 以上，可动性能好，还有各种换装功能，包装内附带了较丰富的配件。在造型上既有人物，也有怪兽、机械人等题材。

手办，也可称之为"首办"或者"手版"，手办也是一种人物模型，由于手办的加工过程是全手工的，在开模的复杂度上有着很高的难度，所以区别于一般的人物模型，不能大量生产，因此手办的产量少，价格昂贵，普及度不高。但其细节表现程度高，造型栩栩如生。

3) 模型

模型通常是对生活实物的逼真还原，在制作上严格参考实物数据，

因此模型的比例数据都十分精确而详细，制作精致度也比较高。模型在功能上除了具有观赏性，还具备可操作性，因此备受众多玩家的喜爱。例如，动画角色的纸模，其价格低廉，拼砌容易，可以随着自己的喜好而调整大小，可塑性强、自由度高，模型的造型因而变得更加多元化。

4）超合金机器人

20世纪70年代的科幻电影推动了玩具的发展，欧美发明的合金机器人逐渐取代了铁皮玩具，超合金玩具是在玩具本体的一些或者整个部位有金属部件，比如，机器人的膝盖、手腕等，增加玩具的金属质感，后来日本的BANDAI公司把它发展成一个单独的玩具系列，成为日系机器人玩具的代名词。

2. 软周边产品

软周边产品，是以实用为主的产品。

1）服装

在电影周边的开发中，服饰可以说是最常规，同时也是比重最大、收益最高的一个品类。在国内服装中，李宁是最快加入漫威旗下的品牌之一，它们早在2016年4月初就准备好了系列联名服饰，其中包括很多单品，如男女款T恤、平沿帽、帆布鞋，还有袜子等周边产品。众多英雄角色的经典装备与标志图案变成了印花、涂鸦、徽章、扎染、棋盘格等设计元素。

2014年，Jordan Brand携《灌篮高手》作者井上雄彦推出联名系列（图3-16），当中包括最具人气的Air Jordan 6、Jordan Super.Fly 3、T恤、帽子等，以樱木花道的经典形象还有标志性的湘北球衣贯穿整个系列，以此樱木与Air Jordan的球鞋结缘了。

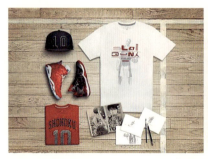 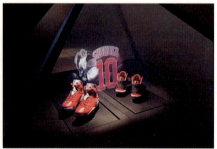

图3-16　Jordan Brand与《灌篮高手》作者井上雄彦合作的周边系列产品

2）电子产品

电子类的动漫衍生品是最受成年人喜爱的，因为相比起玩具，电子类的动漫衍生品实用性更强，性价比更高。图3-17衍生品"大圣归

来美杜莎无线耳机"是一款高颜值超智能的无线耳机。作为一款获奖的衍生品,它在外观上流畅美观,功能上使用蓝牙耳机,方便又能超强待机,即使不是大圣迷也会让人情不自禁想要购入一款。小空空系列U盘(图3-18),将角色中的服饰运用在U盘的外观设计上,萌萌的大圣经典角色形象小巧可爱。

图3-17 《大圣归来》的周边产品　　　图3-18 《大圣归来》的周边产品
　　　　　　蓝牙耳机　　　　　　　　　　　　　　小空空Q版U盘

3)食品

漫威的"复仇者联盟"(下称"复联")是食品类周边的典型代表。随着电影这几年的大热,"复联"的英雄形象们进入食品界的方方面面,如在饮料包装上、糖果形象上、牛奶盒造型上等。可口可乐作为便利店货架上的快消品,也借着《复仇者联盟3》的完结热度,为瓶身换上新包装(图3-19),将大家熟悉的"戒指"拉环,变成了"复联"成员的头像别针,可以将拉环取下来装饰在自己的包包、衣服或任何想得到的地方,同时让漫迷们一边观赏电影,一边与超级英雄们开怀畅饮。

图3-19 "复仇者联盟"的周边产品可口可乐包装

图3-20是漫威主题的甜点、下午茶系列,小巧精致的糕点完美地呈现了漫威英雄的特征与形象。粉丝们可以在沙发上一边翻阅漫威的漫画或者看漫威英雄电影,时不时吃一口甜点,真是粉丝们的惬意生活。

图 3-20 "复仇者联盟"主题糕点

4)主题餐厅

除了小型产品外,还出现了系列休闲娱乐场所,如名侦探柯南主题餐厅、海贼王主题餐厅、迪士尼游乐场等。名侦探柯南主题餐厅是以"DETECTIVE CONAN CAFÉ"为主题,打造"拍照打卡、休闲购物、美食餐饮"为一体的全方位店铺,里面的背景设置、餐品、装饰基本都汲取了名侦探柯南的元素(图 3-21),力求完美呈现"名侦探柯南"的主题,在咖啡店里可以随处看到柯南中的角色。

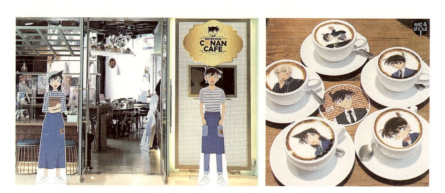

图 3-21 名侦探柯南主题餐厅

迪士尼游乐园也是大型周边产品的典型代表。迪士尼游乐园将迪士尼电影中的许多唯美场景还原,给人一种身临其境的感受,因此,迪士尼乐园不仅仅是少年儿童的游玩乐园,也是很多成年人追寻童年的乐园。

3. 动漫数字衍生品

动漫数字衍生品除了通常我们所认知的虚拟衍生品之外,还包括的动画电影、游戏海报、电视娱乐节目等动漫类的数字衍生品。

数字产品可以理解为基于数字格式的信息内容交换物通过因特网以比特流方式运送,并基于数字技术的电子产品,或将其转化为数字形式,通过网络等媒介来与消费者进行互动的产品。数字产品与动漫

因为本身的特性有着千丝万缕的联系,动漫衍生品搭乘"互联网+"之风,并伴随着信息科技的高度发展,开启了产品发展的新篇章。二者的深度融合也将动漫衍生品发展推向新高峰。

1)动画电影

在动画片以电视剧形式开播,并积累了一定的人气和知名度后,便推出系列动画电影,反哺动画片的制作,而这也刺激了实体衍生品的发行和销售。

日本许多经典动画也改编成了电影。《海贼王之黄金城》《哆啦A梦之伴我童年》等由日漫剧延伸而来的电影也越来越多地走向银幕。当然,除了动漫电影剧场化以外,还有很多动漫改编成真人电影的案例。如《银魂》、《热血高校》等是由日本热门漫画改编的真人电影,此类电影由当下高颜值的男女演员出演,主要受众是年轻的消费群体。

2)游戏

游戏类衍生品的开发同电影类衍生品类似,是在动漫剧播出后积累到一定收视率后进行开发与上线的,如日本动漫在市场上广受好评,故游戏市场上由日漫改编的游戏层出不穷。

"火影忍者"是日本漫画家岸本齐史的少年漫画系列作品,描述了在虚拟的忍者世界中男主角漩涡鸣人与其伙伴的经历。《火影忍者4·博人之路》(图3-22)是由日本公司开发的最新游戏产品,这款游戏在中国也颇受欢迎。一方面由于原作的世界观与战斗感具有一定的感染力;另一方面,集合了动画和游戏两大团队参与创作,无论是画面还是玩法都给玩家带来了新的体验。

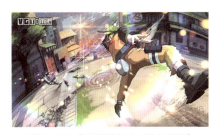

图3-22 《火影忍者4·博人之路》

《海贼无双3》是一款动作冒险类游戏,是以《周刊少年JUMP》连载中的超人气漫画《航海王》为题所改编的游戏,支持PS3/PS4/PSV/PC等多个平台进行游戏,是该系列游戏集大成之作,跨越了当前漫画的整个故事,是系列粉丝重温剧情的最佳选择(图3-23)。

根据鸟山明动漫《七龙珠》(图3-24)改编的格斗游戏,尊重原版动画的人物形象、动作和剧情设计,增加打斗互动来吸引玩家。

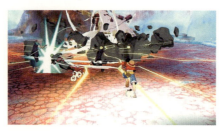

图 3-23 《航海王》的游戏版

除了上述打斗类游戏之外，2016 年推出的《Pokemon Go》这款在现实世界中寻找宝可梦的 AR 手游（图 3-25）已经让美国、澳大利亚等地的玩家为之疯狂，还催生了一大波关于玩家苦苦捕捉宝可梦的爆笑网络段子。

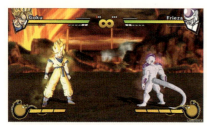 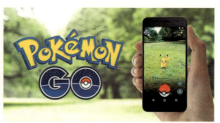

图 3-24 《七龙珠》的游戏版　　　图 3-25 《精灵宝可梦》的手游版

由动漫改编的游戏与动漫的画风非常吻合，但相比动漫游戏消费者会具有更高的主观能动性，互动性更强，也更能激发人的兴趣。

动漫衍生品在发展中逐渐形成了实体与数字衍生品这两种存在形式。实体衍生品一般以消费品的形式出现在消费者的生活中，将动漫形象与动漫的实际使用功能价值融合在一起，给消费者以文化的美感，同时也满足了使用者对实物的功能需求。数字衍生品则利用现代信息技术工具等传播媒介进行传播与发展，对动漫虚拟衍生品的消费促进了人们生活观念的改变。无论是实体形式还是动漫形式，其丰富的种类已经渗透到生活的方方面面，在提供观赏价值的同时，也在发挥着其使用价值的功能作用，从模型手办、漫画书籍、食品服装到音像制品、电影、游戏等产品，动漫衍生品作为整个动漫产业中的一个重要组成部分，它承载了整个动漫产业中的大部分产值，为动漫行业开启了更为庞大的营销市场。

3.4.2　动画衍生品的特点

动漫衍生品是借助动漫形象与实体行业相结合而生产出来、具有审美价值与实用价值的产品。动漫形象一般在设计过程中都具有特定的背景以及特定的欣赏人群，以满足特定细分市场客户群的不同需求。

因此，在衍生品中融入动漫形象元素，也需要考虑到动漫衍生品的共性与特性。而动漫衍生品的设计作为一种现代产品设计，是一种深入人心的造物活动，不是一种单纯的表现形态，而是与消费者交流的媒介，产品的设计只有表现出当代消费者的情感与个性需求，才有可能有自己的一席之地。因此，产品的个性化设计越来越成为动漫衍生品获得附加值的方式，也是区别于其他产品的显著不同点。

首先，动漫衍生品是以动漫形象为核心，并以动漫元素来产生最大附加值的产品。比如，将动漫形象融入某一类的实体衍生品中，消费者也因此更加真实地回味动漫剧情，进而提高了产品的销售量。如《罗小黑战记》《刺客伍六七》等手办产品（图3-26），就是直接对动漫原型进行复制。由于复原的动漫形象栩栩如生，从而引发了消费者的购买行为。如若将动漫人物绘制在衣服、文具、食品包装等上面，这些将实物与动漫形象结合的方式既可丰富产品种类，同时也可提高产品的实际销售量。当然，随着产品的推广，动漫形象也会随之广泛流传，从而也扩大了动漫的影响力。

图3-26 《罗小黑战记》与《刺客伍六七》手办系列衍生品

其次，动漫衍生品涉及的领域较广，而无论在哪个领域，动漫衍生品都具有较强的使用性，即商品属性。一个成功的动漫衍生品品牌的成名，或许源于动漫元素，但使消费者能够进行消费的却是商品本身。这也是动漫衍生品能够立足于市场、蓬勃发展的根本原因。动漫衍生品产业的长期发展需要以客户需求为导向，以不断提高动漫元素与产品的融合设计思路以及产品的质量、科技含量等为基础发展要素。动漫衍生品是动漫产品中最为重要的一部分，是动漫产业链中非常重要的一环节。例如，一款以《七龙珠》为主题的数据线咬线器（图3-27），能够紧扣手机充电线，起到保护作用，另外，悟空的造型也是相当呆萌，能够起到不错的装饰作用。

图 3-27 《七龙珠》的衍生品数据线咬线器

再次，与动漫衍生品开发关联的产业类型较广。动漫衍生品涉及的行业越来越多，除了生活用品、学习用品、装饰品、收藏品、工艺品、游乐场等实体衍生品，还涉及出版物电玩游戏系列、宣传系列、动漫cosplay、同人漫画等虚拟衍生品。由此，动漫形象及元素可以被融入各个制造业领域，而这种结合也将赋予产品各种灵动的形象，促使制造业突破现有的发展瓶颈，提高产品附加值，从而为产业发展开辟新的道路。

动漫衍生品的开发可以与旅游业相结合，如全球最大的迪士尼儿童游乐园就是将动漫形象开发得最成功的一个案例。动漫衍生品的开发还可以与电子产业以及金融业相关联并融合，如《超能陆战队》中的大白，以坚强温馨的暖男形象深入人心。与此同时，相关的衍生品也铺天盖地而来，而代表形象最为贴切的衍生品也是各类电子产品（图 3-28）。

图 3-28 《超能陆战队》的衍生品大白电灯

最后，动漫衍生品具有很强的可塑性，创意思维的延伸度更高。动漫衍生品并不是对动漫形象的直接应用，而是将动漫形象与实体物品的功能属性相结合，兼具两种价值，能够获得更好的市场效应，为此，动漫衍生品在生产过程中就需要高度的创新思维。动漫衍生品的

创新性决定了在市场上的生命力，高创新的产品会吸引更多的消费者，能够带动一个行业领域中产品的生产销售，提高产品的附加值。相反，低附加值的产品在市场的反响就不会很大，形成不了涟漪效应。

有一位日本创作者制作了一款别出心裁的酱油碟（图3-29），只要倒上酱油，碟子上就会浮现出动漫图案，例如，知名动漫作品《夏目友人帐》《银魂》等作品，作为参考制作的动漫角色图案，在具有观赏价值的同时也拥有使用价值，这种设计独特的周边衍生品很容易引起消费者的购买欲，非常有创意。

图3-29 《夏目友人帐》与《银魂》图案的衍生品酱油碟

动漫衍生品相对一般的产品具有自身的特性，设计只有把握了整体性的特点，在将来的设计研发中才能够更好地把握市场需求，而这也要求设计者在设计时要考虑"适度设计"，因为不是所有的动漫作品都适合开发，不是所有的动漫形象都适合成为衍生品。具有产品性质的衍生品是一种消费品，是否适合开发，应该由市场对该动漫形象的认可度来决定。

3.4.3 动漫周边衍生品的创意设计方法

一件动漫衍生产品的价值可以分为两个部分：一个是艺术价值，也就是指产品本身的造型、颜色等方面体现的价值；另一个是附加价值，也就是产品的功能、材料、工艺等。两者相辅相成，缺一不可。因此，想要开发出成功的衍生产品，开发者除了在动画形象设计之初就要努力提高角色的个性魅力即艺术价值外，还应该努力在产品的工艺和材料上下工夫，运用新的技术和工艺，提高产品的附加值。只有这样才能实现衍生品的技术成果产业化，最终达到美观、实用和高附加值三者的统一，最大限度地提高产品的市场竞争力。

1. 解构重组法

动漫衍生品结合动画、漫画原型进行创作，如果想要有更广阔的创作空间，那势必需要突破动画原型呆板固化的不利因素。在有了合

适的动画、漫画原型后，设计师还需要分析原型的视觉特征，针对不同的形象或局部进行创新，或者说"二次创作"，比如，新功能的出现、新功能的组合、新的加工工艺、新的应用材料、新的技术组合等，就是具有代表性的创新方式。解构重组法目的性十分明确，就是要通过动画原型不同元素的重新组合来形成新的视觉效应。所谓解构重组，就是通过将原有形象中独特的视觉元素分解和重组来创造出全新的艺术形式或产品的表现手法。

《神偷奶爸》中的经典形象小黄人的衍生产品就较好地运用了这种手法。设计师们紧紧抓住小黄人又大又圆且带点独特眼神的眼睛这一特征，打破成规，在原型特征元素的基础上，设计出了截然不同的、趣味十足的动画衍生品。这款拍立得相机是 mini 8 的小黄人特别版（图 3-30），除了颜色涂装成小黄人的黄色外，相机底座的设计是一个可以拆卸的小黄人裤子，镜头盖也是小黄人的大眼睛，十分具有趣味性和艺术感。另一款漫步者 W3 小黄人真无线蓝牙耳机，其充电盒的设计小巧扁宽可以直立，配色为"小黄人"的 IP 色香蕉黄；再来看耳机本体，耳机的触控面设计了小黄人经典的眼睛，呆萌的神情呼之欲出，异常可爱（图 3-31）。

图 3-30　小黄人拍立得相机

图 3-31　小黄人漫步者 W3 耳机

2. 娱乐互动法

"娱乐互动法"就是在产品设计中融入人际互动理念,增加产品的互动要素,使消费者在游戏互动中体验游戏乐趣、结交新朋友。在当今特别注重体验互动的时代,人们对生活的体验要求提高到了极致,因此,关注消费者的实际感受,增加消费者的参与感,满足消费者的交流欲望,必然成为动画衍生产品设计策略的核心要求之一。

有着互动体验特点的产品应该能容许多人共同参与,而且可以有多种玩法,例如:轮流参与型、互相竞技型、共同协作型等。开发多人共同游戏产品的核心目的就是要营造一边游戏一边交流的融洽环境,让消费者都参与进来。例如,《灌篮高手》的衍生品以简单的人物形象呈现,再融入原有的剧情设置(图3-32),让消费者们在亲自组装的过程中体验角色的乐趣。

图 3-32 《灌篮高手》的衍生品场景重现

《圣斗士星矢》电视动画于1986年10月11日—1989年4月1日在朝日电视台播放,之后在80多个国家热播,迅速风靡全世界(百度百科),在中国也成为了"80后"的经典回忆。此款《圣斗士星矢》衍生品(图3-33)是可以穿戴的角色圣衣,款式设计中包含头盔、腰带、胸甲和拳套等主要元素,它不仅可以穿戴在身上,还可以与另一穿上圣衣的朋友进行游戏互动,让粉丝们都不禁热血沸腾。

图 3-33 《圣斗士星矢》的衍生品

3. 系列组合法

"系列组合法"就是通过系列设计的形式来获得更多的产品表现方法。不同组合形式也能获得更多的视觉体验,系列组合法能够充分利用一部动画中的角色多样性,撒网式地进行产品开发设计。

《精灵宝可梦》中大受欢迎的皮卡丘系列衍生产品,在世界范围内一直拥有着很不错的销售量,皮卡丘的形象也得到了充分的挖掘,被做成了具有各种功能的产品,其中包括会说话的皮卡丘、会走路的皮卡丘、立体拼图皮卡丘,等等(图3-34)。

图3-34 皮卡丘系列衍生品

4. 寄情于物法

情感是艺术表现力的原动力,使用者欣赏产品的过程就是主观情感与审美对象产生情感共鸣的过程。寄情于物法就是通过强调动画衍生品具有的情感表现力元素来提升产品的艺术感染力,进而获得衍生品使用者精神上的认可和喜爱。

日本奈良美智的插画作品——《梦游娃娃》(图3-35)也是寄情于物的成功案例。天使的脸庞、完美的身材比例、鹅黄的刘海、淡蓝色的睡袍还散发着淡淡的薄荷香味,只要轻轻上紧发条,她就会像梦游一样缓缓前行。她粉嫩的脸颊,像熟睡中的天使一样安详。和梦游娃娃一起,人们就会体会到拒绝长大、闭着眼睛畅游在自己国度中的

图 3-35 《梦游娃娃》

自由自在的快乐；与梦游娃娃在一起，人们仿佛与喧嚣隔离一般，游离世间，保持内心的独立。《梦游娃娃》能引起人们内心的情感共鸣，让他们仿佛看到另一个自己。《梦游娃娃》之所以成功，情感带入的因素无疑起到了决定性的作用。

本章小结

本章向读者综合讲解了动漫类衍生品的设计方法与应用实例，通过本章的学习，读者应能了解到动漫类衍生品是以动漫形象设计为基础，进而衍生出不同的产品。

思考与练习

（1）设计制作动画角色形象，形象可原创或根据真人影片进行提取。

（2）以角色形象为主的衍生品设计。

第 4 章　游戏文创衍生品设计

本章主要内容： 重点讲解游戏文创设计的基础知识与设计方法。主要从游戏角色设计、游戏场景设计和游戏道具设计三方面出发，学习和掌握具体设计方法。进而根据游戏，周边衍生品的类型，结合游戏的受众群体进行设计和创作。

游戏和影视是形影不离、共生互利的关系。现如今，我们看到越来越多的游戏开始向电影方向靠拢，有越来越多的游戏被改编成电影，同时，也有根据电视剧或者电影为原型创作的游戏。知名度最高的当属日本厂商卡普空的王牌 IP 之一："生化危机"系列。"生化危机"系列游戏迄今为止已经出了七部正统作品，而衍生作品与复刻作品更是数不胜数。

4.1　游戏角色设计

4.1.1　游戏角色构思与设计

小节目标：学习游戏角色设计的构思。

游戏角色的设计需要设计师从游戏创意出发，根据整体的游戏策划和游戏美术来进行创作。这就需要设计师从日常的生活积累和写生出发，不断积累经验，提升艺术审美和专业素养。同时，也需要设计师保持一颗好奇心，不断发现生活中的乐趣，使灵感源源不断。

游戏角色设计的构思是一个整体过程，主要包括三个阶段（图 4-1）。

图 4-1　游戏角色设计构思的三个阶段

4.1.2 游戏角色设计步骤

小节目标：学习游戏角色设计的具体流程。

1. 思考

游戏角色在设计之前要根据游戏策划和故事情节对角色特征和性格进行分析，整理出角色的外貌特征、性格特点，这样可以让设计师少走很多弯路。在梳理的过程中可以思考以下问题：

这个角色属于什么类型？

这个角色的个性特征是什么？

这个角色有哪些朋友或敌人？

这个角色身上将会发生什么？

这个角色最终会有什么改变？

所以，角色的设计过程并非全部凭空想象，而是经过前期设计师思考和梳理的。以学生作品《宇宙之间》为例（图4-2），在进行游戏角色创作之前，会对不同的角色进行分析（表4-1）。

表4-1 《宇宙之间》的游戏角色创作分析

角色名称	角色类型	个性特征	角色好友	敌方角色	角色变化
皮埃尔	Q版-人物	热爱发明，喜欢探索冒险	小蝌蚪、老鼠、河豚、恐龙		通过收集奖励或者穿越黑洞，皮埃尔的服装和拖尾颜色会发生变化
阿呆	怪物-恐龙	侏罗纪时代幸存下来的小恐龙，体型偏小，全身绿色	皮埃尔		阿呆最终会升级到满级，游戏属性大幅度提升，体型会变大
小毛	机械-老鼠	为了躲避猫星人，把自己装在了机械外壳里，其实机械鼠里面还有一只活体老鼠	皮埃尔	猫星人	小毛最终会升级到满级，游戏属性大幅度提升，拥有先进的机械装备

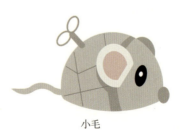

皮埃尔　　　　　阿呆　　　　　小毛

图4-2 《宇宙之间》的游戏角色设计图

2. 软件

关于绘画软件的选择，设计师可以选择自己容易上手的，毕竟软件只是工具的一种，重点还在于使用它的人。参考软件：Photoshop、Painter、Sai 等。

3. 草图

草图阶段是角色设计的前奏，是至关重要的一步，需要设计师花费时间和精力去绘制。草图阶段可以分三步走。

第一步，可以绘制一些尺寸比较小的草图。绘制这样小的草图可以方便设计者观察角色整体的动作是否和谐，角色的边缘轮廓剪影是否清晰，避免一味地刻画细节而忽略整体，对角色的感觉可以瞬间保留住。这一步的目的是画出所有的可能性，寻找灵感。尽可能多画一些，不要让思路局限在一种风格上，多画就对了（图 4-3、图 4-4、图 4-5）。

第二步，选出你认为可行的方案。选择的标准是符合游戏策划的要求和故事情节、富有个性和创造力，并且适合表现。把选出的角色可以放大加上细节绘制完成。在草图阶段依然可以参考相关的图片素材进行角色造型的完善（图 4-6）。

第三步，修改调整。通过前面两步草图的绘制，角色的大体造型已经存在了，这一步就是进一步地修改调整，使角色整体特征更加突出（图 4-7）。

图 4-3 《宇宙之间》的草图

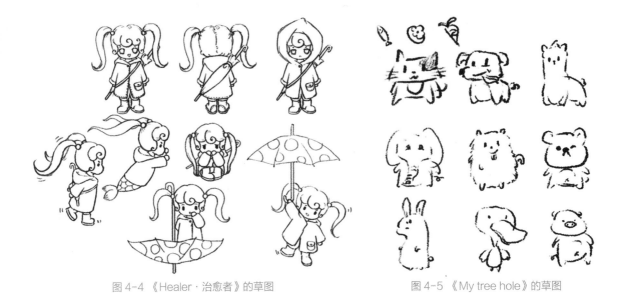

图 4-4 《Healer·治愈者》的草图　　　　　　图 4-5 《My tree hole》的草图

图 4-6 《宇宙之间》的草图方案选择

图 4-7 《宇宙之间》的草图修改完善

4. 定稿

经过前面的思考、草图阶段，设计师可以确定角色的细节了，可以把游戏角色的造型、服装、配饰等经过详细的研究和斟酌，通过绘制线稿的形式完整地呈现出最终的角色，并且可以把和角色相关的道具也一起完成（图4-8、图4-9）。

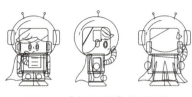

图4-8 《宇宙之间》的定稿图　　　　图4-9 《My tree hole》的定稿图

5. 上色

上色这一步需要考虑游戏美术的风格和游戏最终整体的色彩基调，角色皮肤、服装、配饰之间颜色的搭配，不同笔刷绘制的角色效果不同，都需要设计师经过反复尝试最终确定角色的色彩（图4-10、图4-11）。

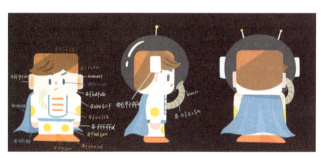

图4-10 《宇宙之间》的上色稿

图4-11 《My tree hole》的上色稿

《宇宙之间》游戏作品在上色阶段，设计师们为了追求画风清新、可爱，采用了扁平风的绘画风格。宇航员皮埃尔的工作是清扫外太空垃圾，保护外太空环境，他的服装颜色保留了太空服常用的白色，又使用黄色、蓝色和红色进行装饰，披风的颜色为蓝色，蓝色代表天空、自由，这样的设计更加贴合游戏角色。

6. 修改与完稿

最后的部分是修整，逐一地修改上一阶段的彩色稿，这个过程的大部分时间只需要观察，真正动笔修改的时间也许并不多（图4-12、图4-13）。

图4-12 《宇宙之间》的完成稿

图4-13 《凡尘修劫》的完成稿

4.1.3　不同主题的游戏角色设计

小节目标：（1）学习游戏角色设计的分类；
　　　　　　（2）学习不同类型游戏角色的绘制方法。

1. 女性角色设计

1）女性的体态特征

通常女性的肩膀比较窄，腰比较细，胸部和臀部比较突出，身体呈漏斗形。如果从侧面观察女性，大概的轮廓剪影会是上下方向恰好呈相反的两个三角形，前凸的胸部和后翘的臀部无疑是女性的性感魅力所在（图4-14）。

图 4-14 女性的体态特征

2）女性的脸部和五官

女性角色的五官是整体形象的一大看点，五官的比例和分布的位置是构成不同类型美女的关键。游戏玩家通常选择女性角色的标准就是身材性感，五官漂亮。在卡通风格的女性角色脸部，通常会有大而圆的眼睛和较大的瞳孔与小小的、微微上翘的鼻子以及薄薄的、鲜艳的嘴唇（图 4-15）。

图 4-15 女性的脸部和五官

3）选择合适的身体比例

真实人体的比例一般是 6~7 头身，在游戏角色设计时，针对不同类型、不同风格的游戏，角色的身体比例也会各不相同。每位设计师对于女性角色也都有自己的风格和理解，常见的角色比例是身体为 4~6 个头高（图 4-16）。

图4-16 女性身体比例

4）女性的动态曲线

女性天生的身材曲线是凹凸有致的,在游戏角色设计中加强这种动态曲线可以让女性角色的魅力更加凸显,也能把角色的个性很好地表达出来。在平时,设计师应该加强速写的练习,快速捕捉人体的动态曲线,在不断练习中更好地塑造女性角色(图4-17)。

5）女性的发型与服饰

尽管设计师可以画出非常丰富的角色,但是不同的女性形象设定的发型和服饰也是有区别的,需要设计师不断地收集相关的资料。针对不同的角色搭配不同风格的服装,如果设计的是中国古典风格,那就需要找到不同时代的发型与服装进行搭配;如果设计的是现代风格,就需要根据故事背景和剧本来进行设计(图4-18)。

2. 男性角色设计

1）男性身体的基本形态

男性承担着来自社会和家庭等各方面的压力,在塑造男性角

图4-17 女性的动态曲线

图4-18 女性的发型与服饰

色时更加需要呈现出良好的身体素质,厚重且宽阔的背部可以给人健壮、有力的感觉,发达的肌肉更加能够体现出角色的力量感。与女性宽大的骨盆正好相反,男性骨盆相对较窄,可以让身体更加灵活(图 4-19)。

图 4-19　男性身体的基本形态

2)男性的身体比例

成年男性的正常身体比例一般是 7~8 头身,很多时候设计师为了把角色塑造得更加高大魁梧,会运用 8~9 头身的身体比例,这样的形象能让玩家更加有安全感,能够在虚拟世界里主宰和支配世界。例如,一些英雄角色的形象,需要在游戏里抵御任何灾难并打击对手,拯救世界,保护世界(图 4-20)。

3)男性的肌肉和骨骼

绘制男性的肌肉和骨骼需要对人体结构进行研究和了解,可以参考专门给艺术家和设计师使用的解剖学专著,例如,乔治·伯里曼的《人体解剖》专著,可以在设计师创作角色时起到很好的参考作用(图 4-21)。

图 4-20 男性的身体比例

图 4-21 男性的肌肉和骨骼

4）男性的动态和肢体语言

通常不同设定的男性角色性格和动作各不相同，这就需要设计师在角色动作设计上认真观察，捕捉到符合角色个性极其细微的动作，比如，一个内向性格的人，站立的姿势很可能会摆出内八字的姿势；或者自负的人通常总会翘起下巴（图 4-22）。

图 4-22 男性的动态和肢体语言

5）男性角色的服饰

最后,设计师需要为角色量体裁衣,按照角色的性格、身份、地位和所处的环境来设计不同的服饰。只有适合整体游戏的风格和角色的个性,服装的设计才是出彩的。永远要记住,适合的才是最好的（图 4-23）。

图 4-23 男性角色的服饰

3. Q版角色设计

1）Q版角色的比例

Q版人物身体比例通常是2~4头身，这样的比例最接近新生婴儿的身体比例，可以达到可爱度的最佳效果。一个角色最具特征的部分基本集中在五官，所以夸张头部占身体的比例，而将身体部分缩减就成为很容易理解的必要方式了。

以《Healer·治愈者》游戏为例，游戏主角的形象设计以稚嫩的儿童为主，角色的名字叫"小雨鞋"，她头上扎着双马尾，看上去俏皮可爱，肤色蜡黄更加契合角色所处的故事背景：在书院里长期遭受欺凌，在获得神奇道具后获得勇气和能力，决定带书院内的孩子逃出（图4-24、图4-25、图4-26）。

图4-24 《Healer·治愈者》的角色比例

图4-25 《宇宙之间》的角色比例

图4-26 《果冻躲避球》的角色比例

2）Q版角色的五官

Q版角色五官的表情可以很丰富。眼睛是角色的心灵之窗，一般会绘制得大大的、圆圆的，嘴巴也是掌控表情变化的重要元素，是情绪重要的表达，耳朵虽然在重要性方面不如前者，但它也是角色个性化体现的一部分（图4-27、图4-28）。

图 4-27 《宇宙之间》的角色表情

图 4-28 《疯狂蔓延》的角色表情

3) Q 版角色的动态

一般来说,Q 版角色因为迷你的身高,不可能做太过复杂的动作,因此他们的动态往往是比较典型的标志性动作。换一种说法就是一般 Q 版角色所展示的动势往往是一个运动的最终结果,而不像其他游戏角色那样用很多微妙的中间动作来丰富角色的姿态(图 4-29)。

图 4-29 《宇宙之间》的角色动态

4. 怪物角色设计

1）创作新物种的基础

怪物角色是游戏角色中比较有趣的一个类型，但是，任何怪物角色都不是凭空创造的，而是在我们熟悉的生物基础上再创作发展而来的。

通常我们可以采用如下三种方式（图4-30），或者是混用三种方式来开展尝试性的创作：

（1）人或动物等已知物种的本体被异化而增加某种新的特征；

（2）人或动物的本体被加入另一种或者几种生物的特征，将这些特征结合而成新的类型生物物种或亚人种；

（3）几种现有生命体结合而成的新类型物种。

图4-30　创作新物种形式

2）创作怪兽的生物特征

了解了创作怪兽角色的一些基础方法，设计师可以尝试结合不同的生物或者物种进行怪兽的创作。下面的公式可以更加清晰地表述怪物新物种创造模式和怪物生物特征。在创造新物种时，这种思维模式是非常实用的（图4-31）。

深海 + 章鱼 = 深海食人魔

丛林 + 野人 = 丛林魅影

沼泽 + 蛇 = 食人巨蟒

天空 + 翼龙 = 喷火巨龙

大树 + 猿 = 树怪

图 4-31 创作怪兽的生物特征

3）怪物的生物特征细节

设计师把怪兽的特征绘制完成之后，还需要进一步完善细节，需要依据其生存环境和生物基础继续推理加入更加细致的生物特征才会让它更生动。比如，怪物皮毛的质感和颜色、爪的数量及锋利度、耳朵和牙齿的特点，等等（图4-32）。

图 4-32 怪物的生物特征细节

5. 动物角色设计

1) 动物角色的定位

动物角色的设计，首先要考虑游戏策划对角色的定位，是偏重动物本身的自然属性还是更加倾向于拟人化的表现形式。这二者之间没有一个固定的平衡关系，需要你根据动物角色的环境、故事和目的来考量（图 4-33）。

图 4-33 《宇宙之间》的动物角色定位

《My tree hole》是一款慢节奏的私人游戏，根据游戏内容和故事背景，设计师希望打造一个令人舒适的游戏环境，这样更利于玩家在游戏中放松身心。所以不管是游戏的角色形象或者是画风，都选择了可爱、清新的风格（图 4-34）。

图 4-34 《My tree hole》的动物角色定位

2）动物造型的基础

了解动物的基本结构是设计动物角色的基础，无论是注重动物自身的特色还是偏重拟人化的设计，都需要在了解动物结构的前提下才能设计出优秀的角色。对于动物生理学方面的应用不仅体现在动物角色的造型上，更多的还会在描绘动物角色的姿势和运动时有所体现。《疯狂蔓延》中的动物角色设计就是以动物自身的结构为主，采用像素风的绘画风格，把每个动物设计得都很可爱（图4-35）。

图4-35 《疯狂蔓延》的动物角色

3）拟人化的动物造型及动态

动物角色的拟人化，虽然或多或少地摆脱了一些生理结构方面的束缚，但却涉及更多的细节安排，所以也并非易事。例如，四足动物站立时是改变了原来的四足着地方式，以双腿站立，这样就可以预留出前肢作为手来模仿人类的各种动作。而鸟类拟人角色的双手则通常需要依靠翅膀的演化，设计师甚至可以控制翅膀的羽毛让它们化为手的五指。

4）动物形体的对比

如果把动物角色按照体型来区分，大概可以分成小型、中型和大型三个类别。我们在这里重点探究小巧可爱型和大块头力量型这两类非常实用的类型。

小巧可爱的类型不是仅指猫、狗等小型动物，也包含一些体型较大的动物的幼仔，比如大象和狗熊的幼仔，这一类角色造型是最能够激发观众爱心的。大块头力量型角色多数是由狮、虎、豹、犀牛或鳄鱼等体型庞大或生性凶猛的动物为原型演化出来的，借助于合理的夸张手法，可以体现出角色充满力量与野性的原始内涵。

《宇宙之间》的动物角色使用了自然界小型动物的形象，在此基础上，进一步简化了动物的特征，用几何图形去设计角色，最终呈现出小动物的可爱和童趣（图4-36）。

图 4-36 《宇宙之间》的动物角色体型设计

6. 反派角色设计

1）反派角色的造型

在反派角色的塑造上会更多使用三角形或者尖锐的形状，因为这类尖锐的形状具有不易接近的特征，更加适合反面角色阴险、狡诈的性格。在《凡尘修劫》游戏中，设计师设计的反面角色使用骷髅作为角色的头部，在使用技能的时候还会发出蓝紫色的火焰，整体颜色以深紫色为主，呈现出了角色阴森恐怖的视觉效果（图 4-37）。

图 4-37 《凡尘修劫》的反派角色造型

2）反派角色的姿态

反派角色除了造型设计之外，其动作形态也同样能够反映角色的特征和生命力，反派角色由于内心充满嫉妒、悲观、邪恶、仇恨等消极情绪，在肢体动作上往往也是扭曲、变形的（图 4-38）。

图 4-38 反派角色的姿态

3）反派角色的表情

反派角色的表情刻画需要一定的经验，他们内心的情绪会无意间通过表情流露出来，即便要表现他们得意时的笑容，也应该是狞笑或者歇斯底里的狂笑。由于其内心深处完全的不平衡，而令这类角色在面部表情的传达上总会去刻意地掩饰自己的内心状态，而这种掩饰又往往是不自然的，所以尽管他们的嘴角挂着笑意，但眼光中却总是流露出狡诈与贪婪（图 4-39）。

图 4-39 反派角色的表情

4）反派角色的装饰

如果想让反派角色特征更加明显，在设计时可以给角色增添一些其他装饰元素，例如，吸烟、文身、戴面具（抢劫）、留着长指甲、爱穿黑色衣服（死亡颜色）、墨镜、脸上的疤痕、带有骷髅标志的饰品，等等（图4-40）。这些元素偶尔也会出现在其他角色的身上，但是它们一旦出现在反派角色身上，就真的成为邪恶的标识了。

图4-40 反派角色的装饰

7.机械角色设计

1）外型基础的建立

机械角色是在人类了解和运用金属材料之后出现的。设计机械角色首要考虑的是它们的外形特征，它们大多都是由几何形体组合而成的。在设计时需要注意角色的透视，如果透视不正确，会直接导致该角色的机械结构错误或者不合理（图4-41）。

2）仿生学的应用

机械角色的设计从开始就是以为人类服务为目的的，它们需要模仿的对象和设计的灵感也是来自人类自身。设计师在设计机械角色时需要了解一些仿生学概念。如何更好地展现角色主要取决于角色的定位、所处的环境和性格特征等，同时也可以把人的情感赋予无生命的机械角色身上（图4-42）。

图 4-41 机械角色的外型基础

图 4-42 机械角色设计中仿生学的应用

3）添加合适的细节

不同类型、不同时期的角色，其机械结构、关节的运动方式，甚至是能量传导方式都有可能完全不同，如果错误地搭配细节，不仅创作出来的角色不能令人信服，可能自己都会觉得可笑。越充分的机械照片和资料，尤其是那种带有内部结构细节和局部零件的图像越会对设计有帮助（图 4-43）。

图 4-43 机械角色的细节刻画

课后练习：

（1）选择一种类型的游戏角色进行素材收集工作，通过收集的素材进行角色构思。

（2）根据前期游戏策划绘制某一类型的游戏角色，注意角色的身体比例、五官表情、动态曲线、服装搭配、性格特征、细节刻画等。

4.2 游戏场景设计

4.2.1 游戏场景构思与设计

小节目标：（1）学习游戏场景设计的构思；

（2）学习游戏场景设计的原则。

对于一款游戏来说，场景是展开游戏剧情的空间环境，是整体空间环境重要的组成部分，也是游戏剧情所涉及的时代、社会背景和自然环境；是服务于游戏角色活动的空间场所，是游戏角色（主要指NPC）思想感情的衬托，也是影响玩家游戏感受的主要因素。

1. 游戏场景表现的四个方面

游戏场景的表现要注意四个方面：故事背景、时代性、地域特征、时间季节。《疯狂蔓延》游戏发生在身处雨林环境中的城邦国家威克斯，城邦中有一个秘密花园，青草密林、草垛翠绿、白云悠悠。那里有奇珍异兽，但是在生机勃发的景象之下却暗藏玄妙（图 4-44）。

图 4-44 《疯狂蔓延》的游戏场景设计

2. 游戏场景设计的原则

（1）要熟悉剧本和游戏策划，明确游戏剧情的故事情节和发展脉络，表现出作品所处的时代、地域、个性及人物的生活环境，分清主要场景与次要场景的关系。

（2）找出符合剧情的相关素材与资料，并把资料用活、用真。

（3）构思就是想，构思一切可利用的素材、资料，把视觉物体形象化，运用空间典型化。

（4）增强形式感，要有视线引向、组织构成，突出镜头的冲击力。

（5）表现影片特色，营造空间气氛、烘托主题、渲染与陪衬，要用不同视点、角度表现主体环境，突出艺术魅力。

（6）突出主题作品风格，体现手法的生动与统一。

4.2.2　游戏场景设计流程

小节目标：学习游戏场景设计的流程。

设计优秀的游戏场景是在实践中不断练习和积累，经过大量练习之后实现的由量变到质变的结果。在绘制过程中要考虑透视、结构、光影、造型、虚实、统一等元素，从绘画基础开始，不断探索技巧，最终画出优质的场景作品。

1. 游戏场景设计流程

1）确定风格

美术风格在很多情况下是由游戏策划决定的。而场景设计师在设计场景风格时，必须配合相应的技法。一个优秀的场景设计师，对于场景氛围、建筑风格、场景结构的理解力都是高超的。以《宇宙之间》游戏场景为例，故事主题是宇宙环保，主体是皮埃尔，场景素材有星球、UFO、火箭等，其风格和整个游戏的风格保持一致，采用扁平风（图 4-45）。

图 4-45 《宇宙之间》的游戏风格

2）确定游戏元素

确定了美术风格后，就开始确定游戏世界的一些原则性的因素，例如，地形、气候和地理位置，以及天空、远山、树木、河流等自然元素。这个阶段需要绘制一些草图，构图是场景的起步。草图的目的是易改动，场景设计时要尊重历史年代、地域特色，要注意细节的设计，表现出生活味道。《疯狂蔓延》整体以像素风格为主，主要绘制的是山地地形，场景中有大量的树木、树干、草丛、植被等自然元素，最终呈现出茂密森林的游戏场景（图 4-46）。

图 4-46 《疯狂蔓延》的游戏场景元素

3）构思画面，确定细节表现

如场景中物件摆放的位置和角度等，这个阶段要分清近、中、远景深的透视变化，突出主体，注意细节刻画，明确角色活动空间。《My tree hole》中的室内场景物品摆放分为远、中、近景，虽然是二维平面的空间设计，但是物体的空间摆放都留有一定的空隙，这个空隙是可以留给玩家角色移动的空间。一层作为休闲活动区域，设计摆放的都是舒适的生活家具，营造一种休息和娱乐的气氛空间。二层主要作为学习场所，是角色启动专注模式以后固定的学习位置（图 4-47）。

图 4-47 《My tree hole》的场景空间

4）强调气氛，增强镜头感

绘制色彩气氛图，可以充分利用前层画面。气氛图要重剧情、重气势、重意境、重灵魂。《Healer·治愈者》场景强调的是黄昏时分室内外光线和颜色的对比，是为了衬托出游戏里的主人公当时的心情，以及面对校园施加的压力对外面世界的渴望（图4-48）。

图4-48 《Healer·治愈者》的气氛图

4.2.3 游戏场景的绘制

小节目标：掌握游戏场景设计的绘制方法。

接下来通过实际游戏案例来简单介绍游戏原画的绘制过程。按照绘制线稿、绘制明暗关系、绘制基本色彩关系、绘制色彩关系细节的流程进行绘制。

1. 绘制线稿

（1）在Photoshop软件中使用工具（画笔）简单地勾勒出场景中各个元素的形状和位置（图4-49）。

图4-49 《宇宙之间》的场景草图

以《纸烬》为例，在开始场景绘制时，首先考虑的是故事情节，然后对场景所需素材进行筛选整合，画出草图，结合人物的动作设计地形，根据道具设计机关等（图4-50）。

图4-50 《纸烬》的场景草图

（2）草图绘制完成后，降低草图的不透明度，然后使用画笔工具，选择合适的笔刷，在新图层上绘制出清晰的线稿（图4-51）。

图4-51 《宇宙之间》的场景线稿

2.绘制明暗关系

绘制明暗关系之前要确定光源的方向，这样在刻画细节时容易控制节奏。

（1）确定好光线的照射方向之后，绘制出场景中各个物体的明暗关系。

（2）绘制出画面中的投影部分，从而产生空间关系的效果。

《纸烬》优先处理画面黑、白、灰关系，对画面黑、白、灰进行整体绘制，再刻画暗部与亮部的细节，并考虑下一步整体色调，分析整体冷暖关系（图4-52）。

图4-52 《纸烬》的场景明暗关系

3.绘制色彩关系

（1）使用大笔刷绘制基本色调，再绘制色彩关系的细节（图4-53）。

图4-53 《宇宙之间》的场景色彩关系

（2）根据场景的不同，物件的材质选择也会有所区别，局部叠加一些材质纹理，比如地面、木纹，可突出画面的质感。《纸烬》场景色彩关系考虑了幽暗与奇幻风格，使用了蓝紫色调，场景色调和谐，画面整体展示出游戏场景的美感（图4-54）。

图 4-54 《纸烬》的场景色彩关系质感刻画

4.2.4 游戏场景的分类

小节目标：(1) 学习游戏场景的风格分类；
(2) 学习游戏场景的功能分类。

1. 游戏场景的风格分类

风格是个性的体现，是作品艺术的表现形式和灵魂，失去了风格也就失去了艺术价值。场景风格由三大要素组成：故事情节、角色人物、场景环境。大体风格可分为写实、装饰、漫画，科幻等。

（1）写实：真实可信，具有质感，如图 4-55 所示。

图 4-55 写实场景

（2）装饰：具有规划性、秩序性、规则美、概括美，如图 4-56 所示。

图 4-56 装饰场景

（3）漫画：典型的动漫技法和风格表现，如图 4-57 所示。

图 4-57 漫画场景

（4）科幻：非常想象，大胆夸张，如图 4-58 所示。

图 4-58 科幻场景

2. 游戏场景的功能分类

根据游戏活动所需的功能不同，对场景设计提出的要求也是不一样的。

（1）关系场景：造成视觉意境，突出故事情节，强调叙事环境，如图 4-59 所示。

图 4-59　关系场景

（2）动作场景：触发事件或者游戏任务的场景环境，如图 4-60 所示。

图 4-60　战斗场景

（3）气氛场景：起暗示、强调或者烘托气氛的作用，用来处理关卡类型和难易程度，让玩家获得身临其境的操作体验，如图 4-61 所示。

图 4-61　气氛场景

课后练习：

（1）选择一种类型的游戏场景进行素材收集工作，通过收集的素材进行场景构思。

（2）根据前期游戏策划和整体的美术风格绘制游戏场景。

4.3　游戏道具设计

4.3.1　游戏道具设计流程

小节目标：学习游戏道具设计流程。

"道具"是指游戏中可以与人物或系统产生互动并能丰富游戏内容的物品，游戏道具设计可以分为设计和实现两个阶段。游戏道具的具体设计流程如下：

（1）在设计任何一种道具之前都要明确设计的目的，只有确定了设计目的才能更好地进行道具设计。

（2）根据游戏的系统需求设定相关的道具种类和道具属性以及道具的获得方式和回收方式。

（3）根据设计的内容确定美术与程序的实现流程：策划内部讨论→初步设定文档→与美术、程序人员讨论是否可以实现→策划设定制作文档→提交美术（程序）制作→确认制作是否符合要求→游戏内测试。

4.3.2 游戏道具设计分类

小节目标：了解和理解游戏道具的分类。

1. 游戏道具的种类

根据道具的作用不同，可以将游戏道具分为生活类道具、武器装备、消耗品、载具等种类。

1）生活类道具

生活类道具在每一个游戏里都会涉及，按照在游戏中的功能可分为装饰类、使用类、任务类和补给类等（图4-62）。

图 4-62 《宇宙之间》的生活类道具

2）武器装备类道具

在游戏中，武器装备类道具一般以提升玩家的角色属性为目的，在设计时，首先要设定装备的使用者，只有先设定了装备的使用者才可以进一步设定装备的其他因素。在设定装备的时候，可以利用表格将设定的装备元素罗列出来，因为表格可以将其表现得更加清晰（图4-63）。

图 4-63 武器装备类道具

在设定装备的使用者时，要注意以下几个方面。

（1）根据游戏中的角色性别设定装备的使用者

①装备使用设定的性别限制。在现在比较流行的网络游戏中，游戏装备往往都会设定性别限制。不同性别的角色使用不同的装备，这样的设定可以增加不同装备呈现给玩家的视觉美感（图4-64）。

图4-64　使用设定性别限制的装备

②装备使用不设定性别限制。在一些游戏中，武器装备是没有设定性别限制的，一件装备穿在不同性别角色的身上，可以体现出不一样的美感（图4-65）。

图4-65　使用不设定性别限制的装备

（2）根据游戏中的角色类别设定装备的使用者

在有些游戏中，往往会设定许多不同的角色，有些角色可以使用大部分的装备，有些角色可能只能使用特殊的装备。当然，在有的游戏中，角色使用装备时并没有限制，无论什么装备都可以使用。

游戏角色具体使用什么样的装备需要根据游戏的背景来设定，在风格迥异的各类游戏中，装备系统往往都有很大的不同（图4-66）。

图4-66　游戏角色装备依据游戏背景设定

（3）根据游戏中的职业设定装备的使用者

在一些游戏中，装备的使用会设定职业限制，各职业只能使用本职业的装备。其设计目的是直接通过装备体现不同职业之间的区别，通过装备体现各职业在游戏中的作用。每个职业都有自己的特色，要根据使用职业来确定装备的材质。例如，战士使用板甲、锁甲和职业套装等装备，法师使用布甲和职业套装等装备。

3）消耗品类道具

"消耗品"是指在游戏中使用后会消失（不一定是物品消失）并可以改变角色状态的物品。

消耗品类道具可以分为恢复类、BUFF（DEBUFF）类、特殊类、载具类等（图4-67）。

（1）恢复类

根据效果的不同，可以将恢复类消耗品分为HP恢复、MP恢复、SP恢复、其他属性恢复等（图4-68）。

图 4-67 《宇宙之间》的消耗品类道具　　图 4-68　游戏恢复类道具

① HP 恢复：恢复角色的血量值。
② MP 恢复：恢复角色的法力值。
③ SP 恢复：恢复角色的怒气（能量值）。
④ 其他属性恢复：恢复游戏内的其他属性（战斗中和非战斗中都可以使用的道具）。

在对恢复类消耗品进行了分类设计以后，就可以根据游戏内的背景和风格设计恢复类消耗品的名称和使用效果了。

（2）BUFF 类

根据 BUFF 的效果不同可以分为增加 BUFF（DEBUFF）道具和取消 BUFF（DEBUFF）道具。其他的分类方式与恢复类效果大体一致。BUFF 的种类可以分为多种，如增加物理攻击 BUFF、增加防御 BUFF、增加经验 BUFF 等。具体的属性设计还要根据游戏的设定进行。

（3）特殊类

特殊消耗品包括许多类型，具体效果需要根据游戏内的各个系统进行设计，无论类型怎么划分，其使用的方式基本上与恢复类消耗品相同。

（4）载具类道具

载具类道具可分为陆地载具类、空中载具类和水上载具类。

· 陆地载具类

陆地载具类道具大致可以分为：①古代马车，如马匹、可以骑乘的各种兽类、人力车等；②现代战车，如各种战车、汽车、火车等；③未来类科技车，如悬浮车等；④魔幻类的特殊路上载具。

· 空中载具类

空中载具类道具大致可分为：①飞机；②可以乘骑的动物；③太空载具，如飞船、时光机等（图 4-69）；④魔幻类。

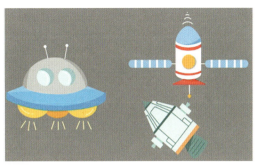

图 4-69　空中载具类道具

·水上载具类

水上载具类道具可分为：①各类古代舰船；②各类现代、未来舰船；③魔幻类舰船，可以是拟人化的其他事物，或者经过特殊故事背景渲染的非船类载具。

4.3.3　经典游戏道具设计赏析

小节目标：（1）学习优秀游戏道具设计的案例；
　　　　　（2）分析案例中道具设计的亮点。

1.《塞尔达传说：旷野之息》武器道具赏析

《塞尔达传说：旷野之息》是由任天堂企划制作本部与子公司Monolith Soft 协力开发的开放世界动作冒险游戏，于 2017 年由任天堂发行。该作是"塞尔达传说"系列第 15 部主线作品。《塞尔达传说：旷野之息》（下称《旷野之息》）的故事发生在海拉鲁王国灭亡的 100 年后，曾经一场大灾难袭击了海拉鲁王国使之灭亡，主角林克在地下遗迹苏醒，追寻着不可思议的声音，开始冒险之旅。

《旷野之息》中的林克可以自由更换各式装备，包括武器、弓箭、盾牌、服装等，以便适应海拉鲁大陆多变的环境、应用不同的制敌策略。例如，在进入寒冷的地方时，林克需要换上可以御寒的衣物。游戏中的武器、弓箭、盾牌引入了耐久度的设定，这些装备是消耗品，在使用一段时间后就会损坏消失。不同的装备耐久度不同，但在游戏中并无数值显示，仅仅在快要损坏时有一定提示（图 4-70）。

2.《和平精英》武器道具赏析

《和平精英》是由腾讯光子工作室群自研打造的反恐军事竞赛体验类型国产手游，该作品于 2019 年 5 月 8 日正式公测。《和平精英》采用虚幻 4 引擎研发，致力于从画面、地图、射击手感等多个层面还原端游数据，为玩家全方位打造出极具真实感的军事竞赛体验。

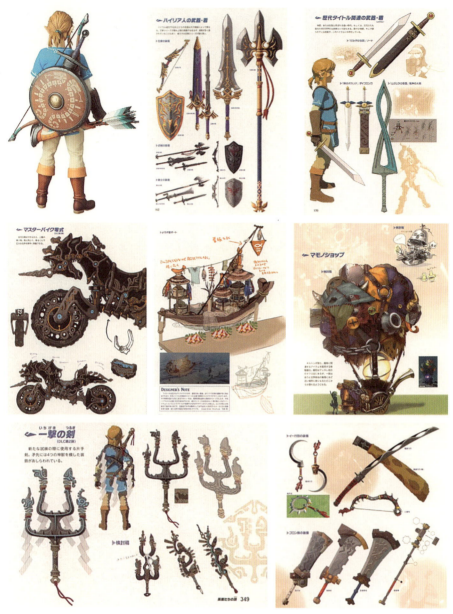

图 4-70 《旷野之息》的武器道具

游戏里的武器有步枪、冲锋枪、狙击枪、霰弹枪、轻机枪、手枪、十字弩、近战武器、投掷武器等,不同的武器有不同的伤害效果并使用不同的弹药。在作战过程中,玩家可手持这些武器,给敌人造成一定的伤害。这些武器只能在对战地图里获得或使用,退出战斗地图后,系统将会回收所有角色的武器。

不同的枪械会有不同的射程、不同的射速、不同的伤害能力、不同的稳定性等,部分枪械还能通过一些补偿器、倍镜、弹夹、消声器、握把等来提高其属性效果(图4-71)。

多样载具

军用防弹衣（3级） **警用防弹衣（2级）** **警用防弹衣（1级）**

减免部分伤害，容量+50　　　减免部分伤害，容量+50　　　减免部分伤害，容量+50

图 4-71 《和平精英》的武器道具

课后练习：
（1）掌握游戏道具的分类和属性。
（2）根据前期游戏策划和整体的美术风格绘制游戏道具。

4.4 游戏周边衍生品设计

互联网飞速发展的时代，网络游戏也随着时代的发展风起云涌，截至 2018 年 12 月，中国网络游戏用户规模已达到 4.84 亿，使用率为 58.4%。游戏的快速发展，使受众面变得愈加广泛，也带动了与游戏相关的周边产业的发展，例如，游戏周边产品、电子竞技等。游戏相关周边产业在发展的同时社会对其的认可度也不断提升。

4.4.1 概念

游戏周边衍生品既是游戏的延伸，也是游戏文化的一种延伸，可以游戏为载体，挖掘周边的潜在资源（手办、玩具、图书、装饰品等），设计制作游戏文化创意产品。从广义的角度上讲，游戏周边衍生品可以指一切与游戏相关联的附属产品；从狭义上看，游戏周边产品要以实体游戏或电子游戏等为核心，衍生出相关联的产品，并且，产品要具有鲜明的游戏元素特征，能继承游戏文化，延伸其乐趣、特性。游戏周边产品不仅是游戏的衍生品，对于游戏玩家而言，游戏周边产品更有着特殊的意义。

4.4.2 分类

1. 从功能特性层面分类

从功能特性层面来看，游戏周边衍生品可以分为环境装饰、生活用品（图 4-72）、图文影像（图 4-73）和游戏外设（图 4-74）等几类，其关注的是游戏周边衍生品与各种物件功能之间的结合性。

2. 从用户参与度层面分类

从用户的参与度层面来看，根据用户所使用游戏周边衍生品与游戏关联度的深浅，可以分为两类：一是以物理、机械与材质设计

图 4-72　生活用品：《王者荣耀》主题卫衣、《赛博朋克 2077》主题手机

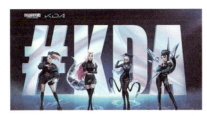

图 4-73 图文影像：英雄联盟 KDA 单曲、MV

图 4-74 游戏外设：《英雄联盟》KDA 鼠标、鼠标垫、耳机

为核心的独立于游戏之外的游戏周边产品，如手办（图 4-75）、模型（图 4-76）、玩偶（图 4-77）、挂件、扭蛋、食玩等。这类以游戏当中最为引人注目的元素作为主要营销渠道、直接输出游戏情感的产品，所附带的游戏情感通常是通过无限接近于游戏中的元素产生的。二是与游戏互融的以交互、体验为核心的多维度游戏周边产品，是集成了数字技术的综合类产品。这类产品的特质在于巧妙地改造或再设计游戏中的元素，并直接或间接地与游戏本体发生互动，营造出一种与游戏中相似但又不同的情绪或情感，借由建立别样的玩法从而制造全新的体验，给用户带来意料之外却又在情理之中的乐趣。

 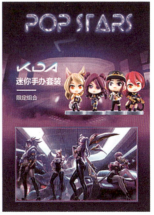

图 4-75 《英雄联盟》的衍生品手办

图 4-76 《赛博朋克 2077》模型

图 4-77 《赛博朋克 2077》和《英雄联盟》的衍生品玩偶

3. 从实用价值层面分类

从实用价值层面上看，可以分为硬周边衍生品与软周边衍生品。硬周边衍生品包括手办、模型、扭蛋等一系列收藏价值大于实用价值的周边衍生品；软周边衍生品则除了具有游戏特性外，产品本身还具有一定的实用价值。

4.4.3 游戏周边衍生品的设计方法

1. 设计分类

1）符号衍生品设计

从形态、色彩、材质等多个方面对游戏内容进行结构再设计，组成新的游戏符号，从中提取色彩形态等关键元素，将其运用到游戏周边衍生品设计中。例如，在宝可梦游戏的周边衍生品设计中，以皮卡丘的形象为例（图 4-78），即使只采用黄黑两种颜色，或只出现它的尾巴形状，就会使玩家觉得这就代表了皮卡丘。

2）文化映射设计

文化是游戏制作者与玩家之间特有的共同语言、文字、音乐、审美、世界观以及与游戏相关的一切行为。游戏周边产品是游戏文化的一种延伸，可反映游戏内容、游戏风格、游戏背景故事。"联盟·暴风

图 4-78　皮卡丘形象周边衍生品

城"堡垒收纳盒（图 4-79）就是以《魔兽世界》游戏暴风城的建筑场景作为联盟阵营的建筑物，上面挂有联盟的标志、旗帜，还有具有游戏特色的吊门，很好地反映了游戏的文化。

图 4-79　"联盟·暴风城"堡垒收纳盒

3）故事情节设计

在游戏周边衍生品中，融入游戏背景故事的设计，将故事情节经过独特的加工后呈现给受众。一方面，通过赋予衍生品生动的故事情节，使之与背景故事相结合，从而制作出更为生动有趣的游戏周边衍生品；另一方面，游戏周边衍生品很重要的目的是将游戏背景文化进行有效传递。在"战神"系列奎托斯 1/4 王座雕像（图 4-80）中，充分展现了游戏中第一代新战神登基的结局画面——奎托斯坐在已故战神阿瑞斯的王座上。

2. 设计方法

1）形态的设计方法

形态不仅仅是传递设计师的思想，也是对游戏内涵的传达，优秀的衍生品在玩家看到的第一眼就可以使玩家清楚了解游戏的主题，不需要用言语赘述。衍生品用自身的形态、动作来使玩家产生共鸣。这

图 4-80 "战神"系列奎托斯 1/4 王座雕像

种共鸣来自长久以来在游戏中的行为、语言、习惯使玩家产生的联想。如果手办只是单纯的直立,就无法给人游戏中的感受。图 4-81 为《守望先锋》模型。

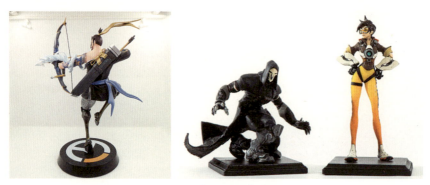

图 4-81 《守望先锋》模型

2)色彩的设计方法

对于衍生品而言,色彩与形态都是以视觉的方式呈现在用户面前,可以很直观地影响购买者的视觉感官。不同的色彩会对人产生不同的感受,使人产生强烈的情感共鸣。在日常的周边衍生品设计中,要提炼游戏本身的固有色、特殊色,在不同的周边载体中进行使用,用使用的眼光重新去审视游戏的色彩,再现游戏的背景色彩,再现游戏中的场景。图 4-82 为《赛博朋克 2077》周边衍生品的色彩运用。

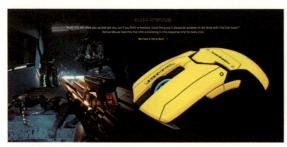

图 4-82 《赛博朋克 2077》周边衍生品

3)材质特性的设计方法

材质也是衍生品表达内涵的重要载体,材质可以给予我们视觉,触觉等多种方面的感受,唤起人不同的情感。毛绒制品给我们的感觉是温暖而柔和;钢铁的材质能够更好地还原游戏中的肃杀之感;玉制品的温润,给人以复古、温婉的感受。图4-83为《英雄联盟》角色和武器的周边衍生品以及《绝地求生》(PUBG)的周边衍生品。

图4-83 《英雄联盟》角色、武器周边衍生品和《绝地求生》(PUBG)周边衍生品

4)游戏背景的设计方法

游戏的故事性是一个游戏让玩家难以忘怀的本质,通过设计还原游戏中的故事场景、人物角色、背景事物等,使玩家产生共鸣,感受游戏文化内涵。其设计的核心是"背景故事",即通过产品去叙述游戏中的背景故事,传达游戏设计师的思想。图4-84为《英雄联盟》KDA周边衍生品。

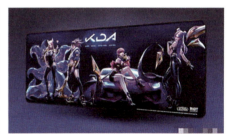

图4-84 《英雄联盟》KDA周边衍生品

5)与游戏交融的交互设计方法

游戏周边衍生品的设计应兼顾与游戏的互融性。一方面,游戏周边衍生品应该具备游戏的部分属性和功能;另一方面,游戏也可以成为游戏周边衍生品的必要组件。

(1)情景化造型设计

延展游戏周边衍生品的功能和其造型的形式应与游戏的内容相

适配，在不同的使用场景下呈现出不同的状态，达到因地制宜的个性化效果，凸显差异性。

（2）虚实结合的交互设计

数字时代，大量新兴的传感器和互动技术手段被广泛运用于衍生品设计上。在游戏周边产品设计中加入了更多的实时动态交互元素，使衍生品本身和电子游戏产生了更加深刻而密切的互动。

如美国 Disney 公司所提供的游戏周边衍生品《Cars 2 AppMATes》（图 4-85）。用户下载安装相关游戏应用，将实体车辆置于平板屏幕之上，通过对车辆的操作，来控制游戏的进程。

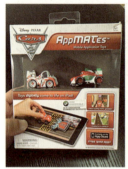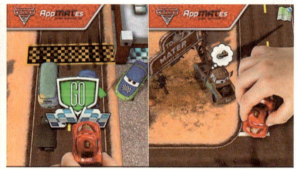

图 4-85 《Cars 2 AppMATes》

（3）沉浸式体验设计

在游戏周边衍生品的设计中，不仅要考虑其实用价值，更要考虑其体验价值。在构建游戏体验的多种要素中，沉浸感是重中之重，其长短与质量高低是判断一个游戏优劣的重要标准，也是判断一个游戏周边衍生品设计综合指数高下的重要标准之一。如果说直接参与游戏给用户带来的体验在感受顺序上是第一次体验的话，那么游戏结束之后的周边衍生品还可以为用户营造第二次体验。

日本 Nintendo 公司研发的 POKE BALL PLUS 是一款与游戏《Pokemon Go》互动体验的衍生品（图 4-86），其具有游戏特征的设计，结合游戏独特的玩法，带给玩家一种沉浸式的体验。

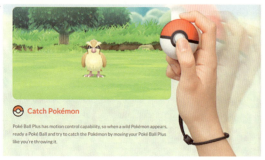

图 4-86 POKE BALL PLUS

第5章 新媒体文创衍生品设计

本章主要内容： 重点讲解表情包衍生设计和动态海报设计的基础知识与设计方法。按照表情包的不同分类讲解创作实例，详细分析设计思路、设计方法和设计流程。动态海报设计则从影视动态海报、插画动态海报两方面内容切入，介绍了动态海报设计的基本知识，配以实际案例，详细说明了动态海报的设计方法和应用。

5.1 表情包衍生品设计

5.1.1 表情包定义

"表情包"是指网络表情图像的总和，是语言和非语言符号的结合。它是使用图形、图像、符号和文字等来传情达意的流行文化之一。"表情包"模拟人物的表情、体态和动作。在移动互联网时代，主要以流行的明星、语录、动漫、影视截图为素材，配上一系列文字，在网络非对面交流中表达感情和情绪。主要表情可以分为八类：感兴趣—兴奋；高兴—喜欢；惊奇—惊讶；伤心—痛苦；害怕—恐惧；害羞—羞辱；轻蔑—厌恶；生气—愤怒。图5-1为华商国际文创研发中心形象设计表情包。

图 5-1 华商国际文创研发中心形象设计表情包

5.1.2 表情包设计方法

首先,要为表情定位,设定一个基础形象,可以直接在已设计好的形象上进行衍生,确定表达的主题;其次,为角色塑造不同的情绪,刻画五官的细微变化,然后分析表情所要传达的内容,捕捉情景进行动作的描绘和文字补充;最后,以组的形式呈现,完成基础形象的衍生表情包。

5.1.3 表情包分类

纯文字、原创表情、漫画型、配文字型、人物表情、影视截图等(图 5-2)。

图 5-2　表情包分类

5.1.4 不同类别表情包案例分析(包括动态)

1. 影视明星表情包(图 5-3)

明星表情包通常将人物角色形象作为主要元素,接着会从剧照、花絮、剧情等方面提取其他设计元素,再根据表情包的主题适当地修改人物的动作或者表情。

设计说明:

作品主要以浅蓝色为基调,人物原型是古代书生,来源于影视剧中的角色,结合了现代 Q 版人物的造型,头大身小,在日常线上聊天中显得更为和蔼可亲。人物的表情则是采用动漫的人物表情,再结合剧中角色的一些表情,使情感表达更为鲜明。在整个设计过程中,尤其要注意角色的肖像权问题。

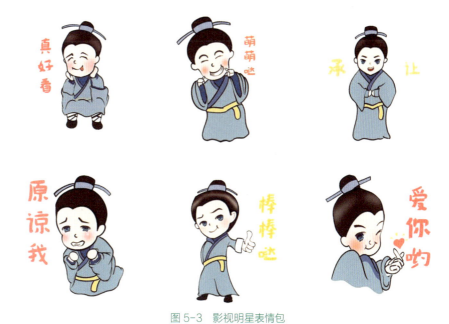

图 5-3　影视明星表情包

设计方法：

运用板绘在 procreate 软件上进行绘制。先从铅笔稿开始，让人物有个大概的比例，接着让身体动态符合人物的表情。铅笔稿画完后开始绘制线稿，调整细节。最后快速填充上色，眼睛部分适当地使用厚涂的手法，使得人物更加生动。

设计流程：

首先，先确定自己的风格和主题，根据主题找到相关的素材；其次，确定自己的绘画风格，确定表情包的人物形象和配色方案；再次，确定要设计的表情，接下来就开始绘制，设定好画布的大小；最后，绘制完成后，添加文字或者文案，使其充分表现表情。

2. 动漫表情包（图 5-4）

设计说明：

主要以浅色为基调。漫画版的学生形象，结合了 Q 版人物的造型，头大身小。人物的表情则是参照了日韩漫画的表情，在日常聊天中尤为可爱、亲切。

设计方法：

运用板绘在 Procreate 软件上进行绘制。首先，铅笔起稿，大概给出人物的动态、比例等；其次，人物动态与表情相关联；再次，起稿完后，开始调整细节；最后，填充上色。运用简单手法表现体积，使得人物更加生动、真实。

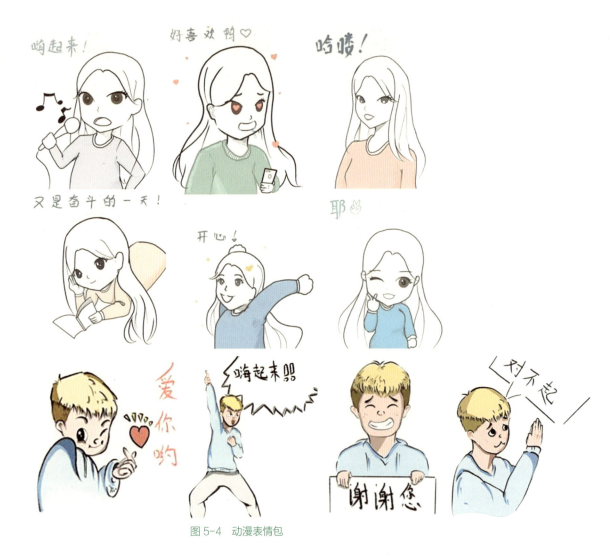

图 5-4　动漫表情包

设计流程：

首先，明确风格和主题，根据主题搜索相关素材；其次，确定绘画风格、表情包形象；再次，明确配色方案，设定画布大小；最后，绘制完成后，添加文字或者文案，使其更好地表现内容，丰富表情形象。

3. 游戏角色表情包（图 5-5）

设计说明：

颜色主要以橙色为基调。以手游中的人物角色形象，结合 Q 版人物的模型，头大身小，表情生动可爱。人物的表情变化多样，在日常聊天中尤为可爱，提高了聊天互动性。

设计方法：

运用板绘在 Procreate 软件上进行绘制。首先，用软件里面的工作室笔刷起稿，画出人物动态、比例、表情等；其次，注意人物的动作与表情是否和谐；再次，铺色，可以用软件的硬边缘笔刷进行大面积

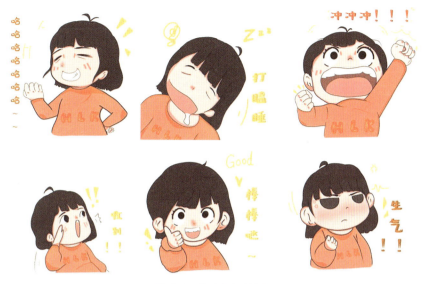

图 5-5 游戏角色表情包

上色,可以运用简单手法表现体积,使得人物更加生动、真实;最后,调整细节,可以加点小点缀,使画面更加丰富、饱满。

设计流程:

首先,明确自己要画什么、怎么画,想要呈现出的效果,再根据确定下来的风格找相关素材;其次,确定画布大小、画面分辨率;最后,确定画面的颜色基调,表情包绘制完成后,添加文字或者文案,使其能更好地表现内容、丰富表情形象。

4. 主题性表情包:《数媒的小可爱》(图 5-6)

设计说明:

"数媒日常生活"以数字媒体艺术专业学生的校园生活为主题,以作者本身的形象进行创作。人物形象穿着带 M 字的上衣,表示数字媒

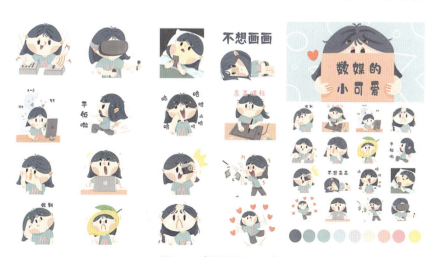

图 5-6 《数媒的小可爱》

体专业，画面内容贴合数媒专业同学的日常生活。整个表情包使用了活泼可爱的风格，很好地展示了同学们简单又特别的日常生活片段。参考了当代网络流行的审美风格，便于在日常社交聊天软件中使用。

设计方法：

运用板绘在 Procreate、PS 软件上进行绘制。第一步，用 Procreate 绘制草图，将每个表情分好图层；第二步，将 Procreate 文件导入 PS 中，进行上色、细节调整，并分好图层，添加文字。

设计流程：

首先，围绕"数媒日常生活"这一主题，收集素材、查找资料、将材料进行整合并创作。其次，选用蓝色为主色调，呈现出清新可爱的风格。

5.2 动态海报设计

影视专业是艺术与数字媒体技术的融合，可以让文字、图案等元素拥有动态效果，同时，配上音效，比起传统的静态海报更能突出和渲染主题、升华故事情节，从而达到超越画框容量的准确营销。

电影的动态海报是基于平面设计产生的。在平面海报设计的基础上，让画面某些元素可以运动，加入声音元素，在有限的画幅内，最直接的运动形式包括了缩放、位移或者变形。当动态海报输出为 GIF 格式时就有了循环播放的特点。由于播放一次可能不足以让用户看懂，因此循环的画面播放，加上设计师巧妙的处理，就能让海报起到更好的宣传效果。

影视倒计时动态海报，顾名思义，起到了电影上映时间的提醒作用，也是电影未上映时做的营销手段，配上预告片，烘托主题。

5.2.1 影视动态海报设计

以图 5-7 海报为例。

图 5-7　影视动态海报

设计说明：

通过这张海报，我们的注意力集中到人物动态上，因此，我们也将海报中的动态放在人物角色上，充分地体现出"身边人来人往，我们还是我们"这一主题。

设计方法：

遵循这一思路，通过与海报中的景色相结合，制作一个伪3D效果，让镜头穿越每一位主演，让观众在海报中就能认识到演员。然后展示网剧的中心主旨——"身边人来人往，我们还是我们"，给观众留下想象的空间，这时镜头往回来，展现海报全貌，告知观众网剧的制作人员、上映日期、网剧名称，等等。

设计流程：

第一步，将海报中的主要元素分别抠图，再导入AE中，新建一个摄像机，为第二步摄像机运动作准备；第二步，利用建好的摄像机完成一个推镜头的运动，镜头缓缓推到最后，这时就可以展现出网剧的中心主旨——"身边人来人往，我们还是我们"，然后稍作停顿，给观众想象的空间；第三步，摄像机缓缓往回拉，本剧的片名也缓缓地形成，突出网剧的名称；第四步，镜头运动结束后，上映日期、制作人员名单渐渐出现。

5.2.2 插画动态海报设计

将插画设计和动态设计相结合，适当地加入简单的动态效果，增加插画场景性，给观者带来更深的印象，加强代入感，更加吸引眼球，并感受到插画设计中的乐趣。

以图5-8海报为例。

图5-8 插画动态海报

设计说明：

海报以中国神话故事"八仙过海"中的何仙姑为主题，用了大量具有中国风元素的素材，展现出在山海中，何仙姑脚踏七彩祥云，从空中渡过汹涌的大海，旁边的鹤更能衬托出何仙姑的飘逸潇洒之态。

设计方法：

围绕"非遗文创"这一主题，构思想要表达的主题思想，收集有关素材，设计人物角色与故事场景之间的关系，然后切换到自身角度去表达主题内容，与观众一起感受中国山水与文化的宏伟。将影片里的故事剧照和花絮以及预告片等穿插起来，以多媒体形式转达影视内容信息。

设计流程：

运用 iPad、PS、AE、PR 等软件进行绘制。首先，使用 PS 和 iPad 画出所需要的素材，进行加工修改融合，再导入 PR 软件之中，利用效果控件和蒙版剪切导入关键帧等，最后导出为 mov 格式，转换为 mp4。

5.2.3　学生动态海报作品案例

作品一：　电影海报临摹作品：《THE POWER OF WATER》（图 5-9）

设计说明：

海报以保护水资源为主题，用夸张的创意手法表达水资源的重要

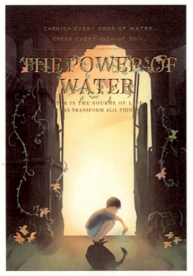

图 5-9 《THE POWER OF WATER》

性以及水对世界的重大影响。画面描绘了在极度干旱荒凉的地方，一个小男孩发现了一颗破土而出的嫩芽，小男孩深知水对生命的重要意义，将最后一滴水浇给了嫩芽。这滴水就像一道光，让植物生长。当太阳缓缓升起，灰色的世界慢慢消失，小鸟开始鸣叫。通过对视觉和听觉的刺激，传达水带给世界的美好。与此同时，也时刻提醒我们珍惜水资源，让美好永存于世。

设计方法：

围绕"保护水资源"这一主题，去构思表现形式，收集相关素材，并对图片和作品进行思考，尝试以独特的角度去表达主题内容。人皆趋向美好的事物，将悲伤的世界转变为美好欢乐的世界，用这样强烈的对比来展现水资源带给人们的美好生活。

设计流程：

运用板绘在 PS、AE、PR 软件上进行绘制。首先，用 PS 创作，将需要用到的素材分图层画好；其次，将 PSD 文件导入 AE 中，利用蒙版和效果控件关键帧对导入的每一个图层进行调整，然后将 avi 文件导入 Pr，最后进行配音。

作品二：《SAVE》（图 5-10）

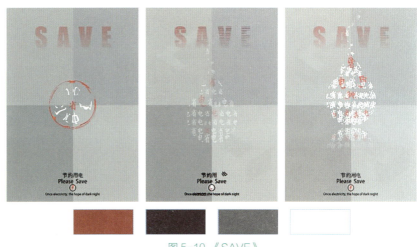

图 5-10　《SAVE》

设计说明：

该动态海报主要以"节约资源"为主题，以唤醒人们节约资源的意识。海报主要由字体剪接出的灯泡模型所构成，其意为虽然现在有多种发电方式，但主要还是依靠火力发电和水力发电。其中，火力发电是用大量石油、天然气等作为主要原材料进行发电，这些原材料都

是不可再生资源。电是人类每日生活不可缺少的能源，因为对其习以为常而忘记珍惜。人走不熄灯等这类行为就是浪费电的行为，不利于环保和节约资源。因此，节约资源、保护环境，从每一个我做起。

设计方法：

主要通过三个部分：（1）使用文字。通过对文字的设计增强观众的感知力，利用文字的叠加营造一种视错感。（2）画面简化。在设计版面上尽量简洁化，把不必要的元素去掉，做到简约而不简单。（3）立体效果。通过对图像的空间运用，制造出立体效果，使其更加生动鲜活。

设计流程：

首先，根据命题绘制相关海报，并灵活运用 AE 知识点进行动态设计制作；其次，通过网络搜集大量的资料，然后对出色的作品进行归纳总结，汲取作品的优点进行再创作。再运用关键帧曲线运动以及中继器转场等丰富画面效果；再次，建立摄像机，打开 3D 图层，调整 x 轴、y 轴、z 轴，让画面中的每个物体都更有层次感；最后，运用轨道路径和蒙版遮罩，结合实际情况混合使用。

作品三：《环保》（图 5-11）

图 5-11 《环保》

设计说明：

该海报以环保为创作理念，以城市和枯萎的树木为画面主体。画面上半部分是我们居住的城市，城市化的扩展意味着更多的土地水泥化，废气排放量激增，城市污染更加严重。随着污染范围的扩大，就会出现画面下半部分的景象，森林植被迅速枯萎，绿色环境顷刻间不复存在。海报喻义是：如果不保护环境，所谓的城市发展将毫无意义。

设计方法：

使用 PS 软件，将画面中所需的物体绘制出来。用水平线构图的方式让画面更加稳定、饱满，内容表达更加清晰，主题更加突出。作品中的马路成为华丽城市与枯萎树木的分割线，可以有效地进行区分和对比，同时，也增加了画面的装饰性。另外，加入了飞机、飞鸟和落叶，以增加画面的灵动性。

使用 AE 软件，将运动的物体加入关键帧，调整参数丰富画面效果。建立摄像机，打开 3D 图层，调整 x 轴、y 轴、z 轴，让画面中的每个物体都更有层次感。

设计流程：

明确设计主题，构思设计草图，确定构图方式及创意手法。在 PS 软件上设置尺寸，绘制出所有物体元素，然后制作背景，使画面丰富完整。再加入清晰易读的文字，选择既有个性又能与作品和谐搭配的字体放于画面留白处，调整画面中图文的节奏、比例和位置。在 AE 软件上调整需要运动的物体，加入关键帧，变成动态海报，最后，对作品进行修饰，添加或减少元素，使作品更有吸引力。

作品四：《同舟共济》（图 5-12）

图 5-12 《同舟共济》

设计说明：

该海报以环保为理念，以人物为画面的主体，背景为土地。颜色选用绿色调，突出环保主题。画面中土地和人物身上同步的裂痕表现为地球和人类本是一体，人类错误的行为造成对地球环境的破坏，其实就是在破坏我们自己的身体，因此我们应该保护环境，保护自己唯一的家园。

设计方法：

使用 Procreate 软件绘制画面，画的时候要分好图层，方便后期动图的制作，用动画功能进行分图层绘制，将完整的土地加上裂痕。使用 AE 软件，将画好的几帧导入，把其他可以运动的物体加入关键帧，调整参数，丰富画面效果。最后，将字体调整制作成书写的效果，跟随图片一起动，使画面更加生动。

设计流程：

软件：Procreate、AE

步骤：先用 Procreate 创作，将需要用到的素材分图层画好。再将 PSD 文件导入 AE 中，利用蒙版和效果控件关键帧对导入的每一个图层进行调整。

作品五：《STOP》（图 5-13）

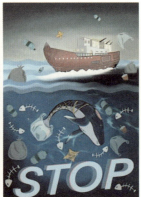

图 5-13 《STOP》

设计说明：

作品主要以深蓝色为基调，以毛毛细雨及阴沉的天气烘托海洋受到污染的环境氛围。红色的轮船代表警示，轮船下方排出的垃圾污染了整个海面。天空中飘落的各种垃圾以及海底里已经布满伤痕的鲸鱼更是在告诫人们要爱护海洋环境，STOP——停止，呼吁人们不要再乱扔垃圾，要好好爱护海洋。

设计方法：

运用板绘的方式在 Procreate 软件上进行绘制，前期对画面上每个绘制的物体进行分图层，以便后期在 AE 软件上进行动态海报的制作。画面的主要视觉中心集中在下半方，抓住海洋污染的特点，在周围环境添加一些物体，丰富画面，在字体上作主要点，运用刚硬的字体使

得在柔软的画面上增加视觉冲击感，字体上添加细微的红色外框若隐若现，更加凸显主题，呼吁人们爱护环境。

设计流程：

前期，确定自己的主题以及风格，根据主题找到当今的热点话题，再进行素材上的筛选以及借鉴；中期，进行草稿绘制，选择好自己想要的海报版面，以及确定画面中心点，根据收集到的素材进行添加绘制，确认配色方案和合适的字体类型，后期进行画面上细节的修整，完成定稿，再到 AE 软件上进行动图制作，确认好动图的关键帧，在画面上添加合适的特效，最后完成画面。

本章小结：

无论是影视明星还是动漫人物角色，都可以跨文化表达感情，这也是网络上交流的辅助方式。在衍生品中也可以考虑跨文化用品。

思考与练习题

（1）进行 IP 角色形象设计和衍生品设计。

（2）尝试不同的表现方式：图片、视频、动画、漫画、插画表情包，乃至游戏中的道具设计。

参考文献

第 1 章

[1] 姚亚奇. 电影衍生品,文创"富矿"如何挖掘 [N]. 光明日报,2019-11-03.

[2] 栗子. 迪士尼最新 2020 财年总收入公开!从全球前十大 IP 看国内外动漫产业的异同 [EB/OL].wuhu 动画人空间,2020.https://www.sohu.com/a/436037341_120912852.

[3] 臧琪. 从符号学角度解析大学文化衍生品设计——以暨南大学为例 [D]. 暨南大学,2019.

第 2 章

[4] li-jiayun. 有关电影海报的起源、分类和收藏 [EB/OL]. 豆丁网,2010. https://www.docin.com/p-102973819.html.

[5] 王慧慧. 中国电影衍生品行业战略研究 [D]. 北京外国语大学,2020:2~3.

[6] 赵翔. 电影《画皮 2》衍生品设计研究 [D]. 河北大学,2013:20~22.

[7] 好莱坞电影的生财之道之:能够循环利用的"后产品开发"[EB/OL]. 嘉嘉娱乐大咖,2019.https://www.163.com/dy/article/E64LLVBE053739JE.html.

[8] 经典电影中的 10 大极品道具![EB/OL]. 搜狐网,2017. https://www.sohu.com/a/151055970_656990.

[9] 小熊桑. 电影《流浪地球》复刻道具周边公布,硬核装备 COS 吴京 [EB/OL]. 游民星空,2019. https://www.gamersky.com/news/201909/1227038.shtml.

[10] 高文文. 论电影道具衍生品的装饰性与实用性关系 [D]. 河北科技大学,2017:9~17.

[11] 沈利. 美国系列科幻电影的授权 3C 产品设计开发研究 [D]. 江南大学,2013:22~28.

[12] 枯川. 首创官方衍生品:上海国际电影节文创设计的吸睛

之路 [EB/OL]. 电影界，2019. https：//www.sohu.com/a/321817287_698363.

[13] 宋扶阳，吕明月. 浅析角色性格在电影衍生产品设计中的表现——以电影《千与千寻》之"无男"为例 [J]. 艺术与设计（理论），2020，2（20）：104~106.

[14] 孙平. 谈电视剧衍生品的开发 [J]. 电视研究，2014（5）：49.

[15] 曹晓丹. 基于中国影视衍生产品的提升策略探析 [J]. 大众文艺，2015（20）：195.

[16] 王雪琦，张赫. 电视剧衍生品销量差，为何都在喊赚钱？[EB/OL]. 新京报，2018. https：//baijiahao.baidu.com/s?id=1593761456627588079&wfr=spider&for=pc.

[17] 韩雪. 娱乐明星周边产品传播模式研究 [D]. 辽宁大学，2020.

第 3 章

[18] 王雪飞. 浅析动画角色造型设计在动画中的重要性 [J]. 河北美术学院，2017.

[19] 刘昆. 动画创作中动物角色造型设计的拟人化研究 [D]. 武汉理工大学，2013.

[20] 李舜，张予. 卡通 IP 时代——品牌卡通形象设计揭秘 [M]. 北京：人民邮电出版社，2020.

[21] 蔡菲菲. 动漫形象研究——《加菲猫》从漫画到动画的创作应用 [D]. 湖南师范大学，2014.

[22] 程婧. 信息时代的广告漫画设计 [D]. 吉林大学，2019.

[23] 殷俊，宋晓利，王付钢. 动漫衍生品设计 [M]. 南京：南京大学出版社，2019：2~12.

[24] 陈苑，任佳盈. 动画衍生产品设计 [M]. 上海：华东师范大学出版社，2016：72~83.

第 4 章

[25] 苏海涛. 游戏动画角色设计——苏海涛角色设计教程 [M]. 北京：中国青年出版社，2010.

[26] 邵兵，梁凤婷. 数字游戏视觉设计 [M]. 沈阳：辽宁美术出版社，2016.

[27] 翁子扬. 游戏角色设计 [M]. 长沙：湖南大学出版社，2010.

[28] 谌宝业，刘若海. 经典游戏场景原画剖析 [M]. 北京：清华大学出版社，2015.

[29] 张恺, 马潇灵, 郭立怀. 游戏道具设计 [M]. 北京：海洋出版社, 2015.

[30] 吴双菲彦, 周美玉. 游戏周边产品的叙事化设计 [J]. 设计, 2020（3）: 23~25.

[31] 王子乔. 与游戏互融的游戏周边产品设计研究 [J]. 江苏第二师范学院学报, 2019（6）: 116~119.

图片和列表来源

第 1 章

图 1-3　图片来源于编者自绘

图 1-4　图片来源于编者自绘

表 1-1　列表来源于编者自绘

第 2 章

图 2-1　图片来源于编者自绘

图 2-2 至图 2-6　图片来源于《寻找北极光》中韩合作电视剧原创海报，设计师兼摄影：（韩）李德顺 LEE DUKSOON，版权归属：阿里山文化传播有限公司 / 北京世纪乐成

图 2-7　图片来源于编者自绘

图 2-8　图片来源于广州华商学院数字媒体艺术设计系　梁子濠、张耀伟、谭稀、邓博伟、江小龙

图 2-9　图片来源于编者自绘

图 2-10　图片来源于广州华商学院数字媒体艺术设计系　梁子濠、张耀伟、陈胤宏

表 2-1　列表来源于编者自绘

第 3 章

图 3-1　图片来源于编者自摄

图 3-2　图片来源于编者自绘

图 3-4 至图 3-8　图片来源于编者自绘

图 3-9　图片来源于广州华商学院数字媒体艺术设计系　陈伊涵

图 3-10、图 3-11　图片来源于广州华商学院数字媒体艺术设计系　招佩珊

图 3-12 至图 3-15　图片来源于广州华商学院数字媒体艺术设计系　罗元程

第 4 章

图 4-1　图片来源于编者自绘

图 4-2、图 4-3　图片来源于广州华商学院数字媒体艺术设计系　毕紫洁、朱嘉欣、邓权曦

图 4-4　图片来源于广州华商学院数字媒体艺术设计系　谢旖旎、陈伊涵、颜琪

图 4-5　图片来源于广州华商学院数字媒体艺术设计系　巢清然、崔怡涵、黄典裕

图 4-6　图片来源于广州华商学院数字媒体艺术设计系　毕紫洁、朱嘉欣、邓权曦

图 4-7，图 4-8　图片来源于广州华商学院数字媒体艺术设计系　毕紫洁、朱嘉欣、邓权曦

图 4-9　图片来源于广州华商学院数字媒体艺术设计系　巢清然、崔怡涵、黄典裕

图 4-10　图片来源于广州华商学院数字媒体艺术设计系　毕紫洁、朱嘉欣、邓权曦

图 4-11　图片来源于广州华商学院数字媒体艺术设计系　巢清然、崔怡涵、黄典裕

图 4-12　图片来源于广州华商学院数字媒体艺术设计系　毕紫洁、朱嘉欣、邓权曦

图 4-13　图片来源于广州华商学院数字媒体艺术设计系　钟邦元、廖杭纯、郑荣洁

图 4-14 至图 4-19　图片来源于广州漫游计算机科技有限公司

图 4-20　图片来源于广州华商学院数字媒体艺术设计系　罗元程

图 4-21 至图 4-23　图片来源于广州漫游计算机科技有限公司

图 4-24　图片来源于广州华商学院数字媒体艺术设计系　谢旖旎、陈伊涵、颜琪

图 4-25　图片来源于广州华商学院数字媒体艺术设计系　毕紫洁、朱嘉欣、邓权曦

图 4-26　图片来源于广州华商学院数字媒体艺术设计系　刘惠龙、杨煜宇

图 4-27　图片来源于广州华商学院数字媒体艺术设计系　毕紫洁、朱嘉欣、邓权曦

图 4-28　图片来源于广州华商学院数字媒体艺术设计系　招佩珊、康妮

图 4-29　图片来源于广州华商学院数字媒体艺术设计系　毕紫

图 4-30 至图 4-32　图片来源于广州漫游计算机科技有限公司

图 4-33　图片来源于广州华商学院数字媒体艺术设计系　毕紫洁、朱嘉欣、邓权曦

图 4-34　图片来源于广州华商学院数字媒体艺术设计系　巢清然、崔怡涵、黄典裕

图 4-35　图片来源于广州华商学院数字媒体艺术设计系　招佩珊、康妮

图 4-36　图片来源于广州华商学院数字媒体艺术设计系　毕紫洁、朱嘉欣、邓权曦

图 4-37　图片来源于广州华商学院数字媒体艺术设计系　钟邦元

图 4-38 至图 4-43　图片来源于广州漫游计算机科技有限公司

图 4-44　图片来源于广州华商学院数字媒体艺术设计系　招佩珊、康妮

图 4-45　图片来源于广州华商学院数字媒体艺术设计系　毕紫洁、朱嘉欣、邓权曦

图 4-46　图片来源于广州华商学院数字媒体艺术设计系　招佩珊、康妮

图 4-47　图片来源于广州华商学院数字媒体艺术设计系　巢清然、崔怡涵、黄典裕

图 4-48　图片来源于广州华商学院数字媒体艺术设计系　谢旖旎、陈伊涵、颜琪

图 4-49　图片来源于广州华商学院数字媒体艺术设计系　毕紫洁、朱嘉欣、邓权曦

图 4-50　图片来源于广州华商学院数字媒体艺术设计系　林白、罗元程、骆昊锋

图 4-51　图片来源于广州华商学院数字媒体艺术设计系　毕紫洁、朱嘉欣、邓权曦

图 4-52　图片来源于广州华商学院数字媒体艺术设计系　林白、罗元程、骆昊锋

图 4-53　图片来源于广州华商学院数字媒体艺术设计系　毕紫洁、朱嘉欣、邓权曦

图 4-54　图片来源于广州华商学院数字媒体艺术设计系　林白、罗元程、骆昊锋

图 4-55 至图 4-61　图片来源于广州漫游计算机科技有限公司

图 4-62　图片来源于广州华商学院数字媒体艺术设计系　毕紫

洁、朱嘉欣、邓权曦

图 4-63 至图 4-66　图片来源于广州漫游计算机科技有限公司

图 4-67　图片来源于广州华商学院数字媒体艺术设计系　毕紫洁、朱嘉欣、邓权曦

图 4-68　图片来源于广州漫游计算机科技有限公司

图 4-70　图片来源于广州华商学院　毕紫洁、朱嘉欣、邓权曦

第 5 章

图 5-1　图片来源于编者自绘

图 5-2　图片来源于编者自绘

图 5-3　图片来源于广州华商学院数字媒体艺术设计系　陈艺坤

图 5-4　图片来源于广州华商学院数字媒体艺术设计系　谢冬兰、陈艺坤

图 5-5　图片来源于广州华商学院　数字媒体艺术设计系　何岸青

图 5-6　图片来源于广州华商学院　数字媒体艺术设计系　毕紫洁

图 5-7　图片来源于广州华商学院　数字媒体艺术设计系　何煜荣

图 5-8　图片来源于广州华商学院　数字媒体艺术设计系　梁岂语

图 5-9　图片来源于广州华商学院　数字媒体艺术设计系　陈婉欣

图 5-10　图片来源于广州华商学院　数字媒体艺术设计系　梁文杰

图 5-11　图片来源于广州华商学院　数字媒体艺术设计系　余沛桢

图 5-12，图 5-13　图片来源于广州华商学院　数字媒体艺术设计系　徐容

后 记

 影视文创设计包含了多元化的学科知识，涵盖范围面广，需要对各类相关知识点进行交叉融合；同时，在时代飞速的变化中，影视文创设计具有可延展性，需要持续地学习、研究和积累，这一点尤其体现在新媒体文创衍生品设计的章节里。伴随着科学技术水平的发展，将会有更丰富的媒介来承载艺术设计，通过更多新颖的形式服务于人们的日常生活需求，"技术与艺术"结合的探索将会一直继续下去。

 本书在多位编者的共同努力下成书，除了有大量的参考文献外，还倾注着编者们多年来在该领域的学习及教研实践的积累，经过大家多次探讨、互相交流后确定本书的编写脉络，以期对影视文创设计进行系统梳理，做到内容丰富翔实。

 本书能够顺利出版，得益于清华大学出版社编辑们的热心帮助，在此表示衷心感谢。

 书中的图表有些为作者拍摄或自绘，部分图片来源于广州华商学院学生作品，部分图片来源于公司或网络。这些图表的版权归其作者所有。由于编者的知识和掌握的资料有限，内容难免会存在缺陷，希望得到专家和读者的批评指正。

<div style="text-align: right;">
编著者

2022 年 9 月
</div>